U0004040

LOCUS

LOCUS

LOCUS

catch

catch your eyes；catch your heart；catch your mind……

catch 199

一次讀懂西洋建築

作者：羅慶鴻、張倩儀

責任編輯：繆沛倫

封面設計：一瞬設計

美術編輯：一瞬設計、林家琪

法律顧問：董安丹律師、顧慕堯律師

出版者：大塊文化出版股份有限公司

台北市105南京東路四段25號11樓

www.locuspublishing.com

讀者服務專線：0800-006689

TEL：(02) 87123898　FAX：(02) 87123897

郵撥帳號：18955675　　戶名：大塊文化出版股份有限公司

版權所有　翻印必究

總經銷：大和書報圖書股份有限公司

地址：新北市新莊區五工五路2號

TEL：(02) 89902588 (代表號)　FAX：(02) 22901658

初版一刷：2013年10月

初版五刷：2019年8月

定價：新台幣350元

ISBN 978-986-213-458-0

Printed in Taiwan

一次讀懂西洋建築。

資深建築師用最簡單的概念，帶你從古埃及到二十世紀，一次讀懂西洋建築之美。

羅慶鴻、張倩儀————著

建築與歷史事件

—

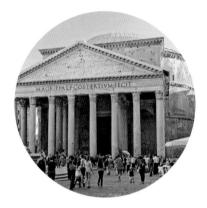

● 2686BC-2181BC為埃及的黃金年代，金字塔為此時期的建築代表

　● 獅身人面像一般相信是在法老哈夫拉統治期間（約為2558BC-2532BC）內建成

● 古羅馬萬神殿始建於25BC，但在西元80年被焚毀，現存建築為西元125年由哈德良所建

由於雅典衛城在希波戰爭中被徹底摧毀，現存古蹟是在雅典全盛時期重建的建築，修建時間約在447BC-405BC

● 西元532年拜占庭皇帝查士丁尼一世下令建造聖索非亞大教堂

建築史事件

| 古埃及 | 古希臘 | 古羅馬 | 拜占庭 |

| 周 | 秦 | 漢 | 魏晉南北朝 | 隋 | 唐 |

世界大事

● 3100BC法老美尼斯統一上下埃及，開創了歷三十王朝共兩千七百多年的埃及文明

27BC元老院授予屋大維「奧古斯都」的尊號，共和國宣告滅亡，羅馬進入帝國時代

776BC第一次奧林匹克運動會。從此時到馬其頓統一希臘之前，稱為「古典時期」

西元395年，羅馬帝國分裂為東西兩部

西元476年西羅馬帝國滅亡，歐洲進入了「黑暗時代」

323BC馬其頓的亞歷山大大帝去世。從此時到30BC希臘納入羅馬帝國版圖，稱為「希臘化時期」

1506年聖彼得大教堂開始興建，歷經布拉曼特、拉斐爾、米開朗基羅、貝尼尼等名家，為巴洛克時期的代表作

法國路易十四於17世紀將凡爾賽宮先後四次擴建

俄國凱薩琳宮於1741-1796年整建，歷任經三位女沙皇

比薩大教堂建於1153-1278年

1163年巴黎聖母院開始興建

1248年聖母百花大教堂開始興建

1721-1725年興建西班牙階梯、廣場

1905-1907年設計師高第於西班牙巴塞隆納改建巴特盧寓所

羅馬風 | 哥德 | 巴洛克 | 洛可可 | 18-20 世紀建築

宋 | 元 | 明 | 清 | 民國

1453年東羅馬帝國（即拜占庭帝國）被鄂圖曼帝國所滅

16、17世紀是義大利文藝復興運動最活躍的時期

1762年俄國的凱薩琳二世開始長達三十四年的執政期

1914-1918年第一次世界大戰

1939-1945年第二次世界大戰

—

建築和旅行
的對話

—

旅行者：去歐洲旅行怎麼總免不了去看歷史文物、著名建築呢？看那麼多房屋，花多眼亂，最後大部分都記不住。

建築師：有人說，建築是承載文化的。歷史是看不見的，但建築卻是實實在在擺在你眼前，只要好好的認識，仔細欣賞，便可憑建築而穿越時空，重返現場。體會昔日的風貌。不過，要得到這種體驗，是有點竅門的。

旅行者：恐怕要讀一大堆書吧？

建築師：如果人人有時間讀大堆書，當然最好！不過，無論你讀了多少書，去歐洲而要得到這種穿越時空的體驗，簡單一點的方法，是先弄清楚歷史建築和建築歷史兩個概念。如果你是去看歷史建築，顧名思義，是看以歷史價值為先的建築物，例如你去波茨坦看簽署宣言的宮殿，那麼什麼形式、風格，都沒有它的歷史那麼重要。

不過，除非你是專門的歷史學家，你總不會天天看歷史建築吧？你去旅行，主要是看建築歷史。

旅行者：但是我們不是建築師。難道我們要帶著建築師去旅行？

建築師：那當然好，雖然未必做得到。

☹

建築師：不用擔心。你如果明白一點建築歷史的理念，那麼你看建築就不是看熱鬧，而能夠看出門道了。一理通，則百理明，我們應該有一本教人看門道的小書。

於是就有了這本兩個人合作的書！☺

首先你要知道，建築歷史其實反映了人對自己生活空間的許多想法。世界上有那麼多種人，大家因應不同的生活方式、不同的地理環境與土地資源等，衍生出來的建築模式也各種各樣。你說多麼豐富多采！

同樣的，由一個民族、一個地區孕育出來的建築理念，傳播到其他地區，也會因應當地的情況，而產生變化。你把握住源頭，就可以欣賞它的流變了。

☺

其次你要知道空間、技術、藝術三者的關係。建築是空間的藝術，但它依賴於技術來實現。

歐洲的建築文明可以說是由古埃及開始。而古埃及人對空間的觀念，也是慢慢發展的，到新王朝時期，才懂得把空間分割充分應用到生活和宗教功能的建築上去。你從第一章的三幅埃及壁畫就看得出來。

以後，因應社會的變化，對空間的功能有新要求，配合技術的新發展、藝術潮流的演變，產生了不同風格的建築。

總之，建築空間是為功能服務的、建築結構是要講技術的、建築美學也不能脫離藝術口味。看一間建築，不外空間、結構、藝術這三方面的表現。你不是建築師，但懂得一點建築史的道理，就可以從空間的角度，見到人類對理想生活的追求。

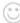

最後你要明白，旅遊刊物或導遊介紹著名建築的時候，往往用什麼巴洛克式、維多利亞式等來形容建築物的設計；其實，與其死記什麼什麼式，不如明白它的特質（character）。特質的產生是有原因的，明白這些特質和產生特質的原因，你就能自在的欣賞建築。我求學期間與一個義大利裔的建築歷史老師有一段對話，大概可說明一二。

問：「教授，聽完您講後現代建築演進過程，請問對現時流行的所謂新古典建築style有什麼看法？」

答：「我沒有什麼看法。建築不是時裝，不應該用style來形容它。其實style一詞多在英文書出現，我們多喜歡用character一詞來表達建築的藝術創意。為什麼？你自己要下些功夫吧！」

經過多年的思索，我認為character一詞可從一世紀古羅馬建築師維特魯威（Vitruvius）的Commodity、

Firmness、Delight 三個詞來解釋。Commodity是指恰當的使用空間，Firmness可詮釋為穩固的結構，而Delight則是令人愉悅的外觀；其實就是空間、結構和藝術三結合的意思了。由古埃及的金字塔至十八世紀期間，建築創作大多是朝著這三合一的理念演進。工業革命以後，由於社會急劇轉變，新的社會功能要求新的空間，技術進步和新建築材料如鋼鐵和鋼筋混凝土的出現，徹底改變了磚石結構的限制，結構和藝術的關係漸漸脫離，建築藝術也就漸漸流為形式。十八世紀以後的各種古典復興建築便是這個現象的寫照了。

　　明白了道理，也要在實例上練習一下。為了讓你增加欣賞著名建築的樂趣，本書的各章選擇了一些該時期的建築代表作，扼要的說明該風格形成的歷史背景、原因和基本特色，這些建築物都位處旅遊熱點。每章再舉了另一些該風格的建築物，也不難去到，你有機會去時，可以試試身手。

　　期待你到歐美旅遊時，看到一些類似但又不盡相同的建築作品，能夠領悟到它們背後的歷史文化，和潛藏的現代意義。從此不再覺得，看那麼多房屋會花多眼亂，最後大部分都記不住。

☺

目錄

—

建築理念的
開始

—

早期的
探索

—

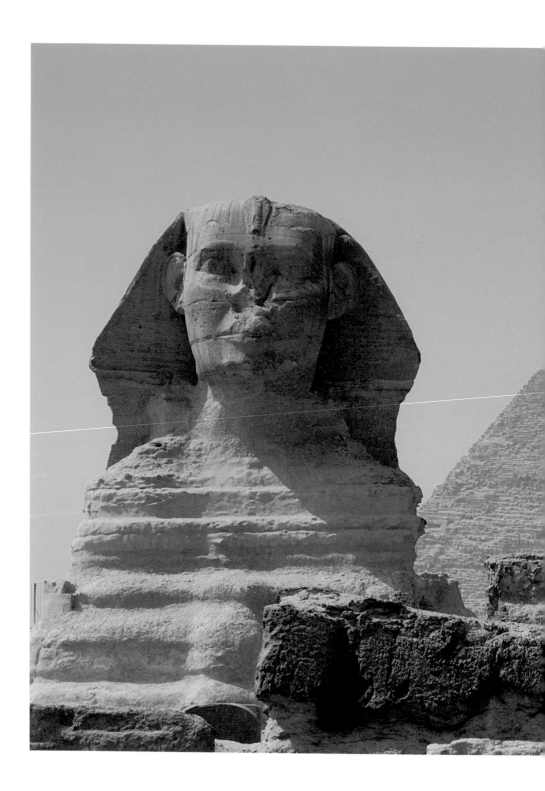

古埃及

Ancient Egypt

埃及是世界四大文明古
國之一，古埃及文明的
早慧，給我們奠下了重
要基礎。

拿破崙與埃及

法國拿破崙於一七八九年占領埃及後，到開羅近郊吉薩（Giza）地區巡視，驚嘆金字塔的雄偉，對埃及的古文明產生興趣。由於缺乏有關參考書籍，便命隨軍的歷史學家、天文學家、建築師、工程師、數學家、化學家、礦物學家、藝術家、詩人等百多人組成專責團隊，到埃及各地研究古文物，同時盡量搜集資料。翌年，法國被英國擊退，遂把所有資料帶回法國，彙集所有成果，編撰成《埃及紀述》（Description de l'Egypte）一書，引發了日後研究古埃及文明的熱潮。

羅賽塔碑——
開啟古文明之鑰

在拿破崙占領埃及期間，一個士兵在尼羅河三角洲城市羅賽塔（Rosetta，現稱拉希德Rashid）的古城牆上，發現西元前二〇五年法老托勒密五世（Ptolemy V）登基公告的碑石，碑文以古埃及象形文字（Egyptian hieroglyphs）、世俗文字（demotic）和古希臘文刻錄。當年古埃及文已經失傳，對認識古文明造成很大阻礙，但碑上的古希臘文提供了契機，打開了研究古埃及文明之門。

到埃及觀光，跑馬看花的看看金字塔、帝王谷、神殿等建築物，泛舟尼羅河上瀏覽一下兩岸風光，聽聽導遊簡括的介紹；這樣的旅遊埃及，雖不至是入了寶山空手而回，但最多也只能算是撿了幾顆石頭而已。

埃及既然被譽為世界四大文明古國之一、西方文化的發祥地，自然有它歷史上燦爛的一頁。埃及的輝煌歲月可追溯到西元前三一〇〇年法老美尼斯（Menes）統一上下埃及開始，歷三十王朝共二千七百多年，現存的金字塔、石窟王陵、神殿等多是那時期的建設。期間第十八至二十王朝（西元前一五六七至前一〇六九年），也就是約當中國的商代，是埃及的黃金年代。或許自然規律，物極必反，光輝過後，不免命蹇時乖，埃及並不例外。

自二十一王朝（西元前一〇八五年）以後，也就是中國的商末周初，埃及群雄割據，國土分裂，社會分化，引來群鄰窺伺，外族入侵，王朝每況愈下，到了西元前三三二年便一蹶不振了。此後兩千多年，更受不同的外來者統治，不斷受外來文化的衝擊，原來的文明終於湮沒。

不料天意弄人，到了十八世紀末，又一個入侵者——法國拿破崙帶著軍隊和知識分子同來，揭開歐洲人研讀埃及古文明的序幕，消失了兩、三千年的文化瑰寶才得以漸漸為世人再重視。

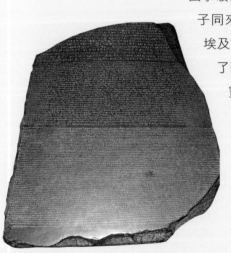

（上圖左）萊茵特紙莎草書
（部分），現藏於英國博物館。
（上圖右）莫斯科紙莎草書
（部分），現在莫斯科美術館。

金字塔

金字塔是世界七大奇蹟之首，慕名來遊覽的人多不勝數。大家感嘆金字塔裡法老的豐功偉績，它的通道多麼深、墓室多麼隱蔽、結構多麼嚴謹、工程多麼浩大。

但是，單從建築的角度來看，金字塔不過是一個簡單的四方錐體。除了巨大雄偉，有什麼看頭？

如果能夠懷著景仰之心來欣賞，那就另作別論了——古埃及文明的早慧，給我們奠下了重要基礎。

原來早在西元前兩、三千年，也就是中國黃帝到夏商時代，埃及人便掌握一些複雜的數學計算方法。萊茵特紙莎草書（Rhind Papyrus）清楚記錄了三角形的三邊關係，比中國的勾股定理早一千多年；莫斯科的紙莎草書（Moscow Mathematical Papyrus）更列出了四方錐體的計算方式。

金字塔這個簡單四方錐體，便是這些古文明的活化石。你看它跟今天建築師的基本工具——三角板，結構上何其相似。而古埃及人沒有三角板，就已經做到接近最穩定的

信不信由你

由於古埃及的史籍不多，古希臘歷史學家希羅多德（Herodotus）的《歷史》成了重要的研究古籍。書中細緻描述了當時埃及的社會狀態、風俗習慣。例如「上市場買賣的都是婦女，男子則坐在家裡紡織；婦女用肩挑東西，男子則用頭頂著東西；婦女站著小便，男子卻蹲著小便」等等在今天看來不可思議的風俗習慣。但書中的記載是不是完全正確，還有爭議。

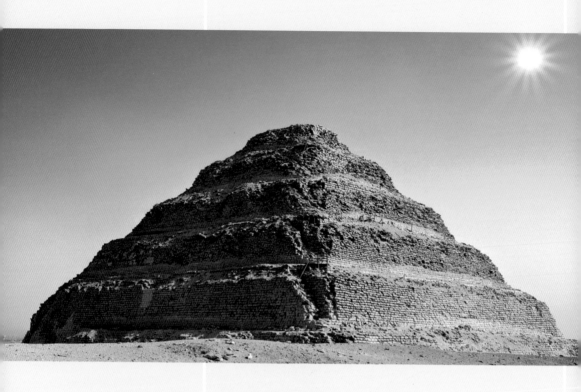

四十五度的真金字塔。它印證了埃及人當時已經可把理論付諸實踐。

　　古埃及的數學、物理成就，為應用科學奠下了堅實的基礎。因此，說古埃及文明是現代文明的根源，並不為過。單是金字塔演進過程，古埃及人便掌握了不少建築上的基本數理觀念。今天我們的美學理念、藝術創作、生活空間等，不還是與簡潔的幾何息息相關嗎？

　　因此，今天我們得以享受現代文明的同時，怎能不抱著景仰之心來欣賞眼前的簡單四方錐體？

（上圖）梯級金字塔
（下圖左）折角金字塔與現代繪圖三角板的關係。
（下圖右）真金塔與現代繪圖三角板的關係。

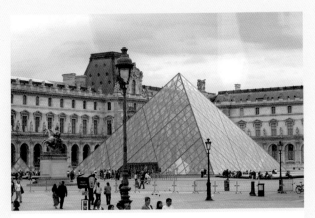

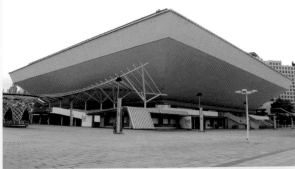

（上圖）四方錐體的現代應用模式一：法國巴黎羅浮宮博物館。金字塔是建築文明最原始的符號，羅浮宮則是劃時代的建築。一古一今，對比強烈，卻又一脈相承，象徵了文化的累積和沉澱。

（中圖）四方錐體的現代應用模式二：香港紅磡體育館，倒立金字塔造型。

（下圖）現代建築幾何造型的典範：古根漢博物館。

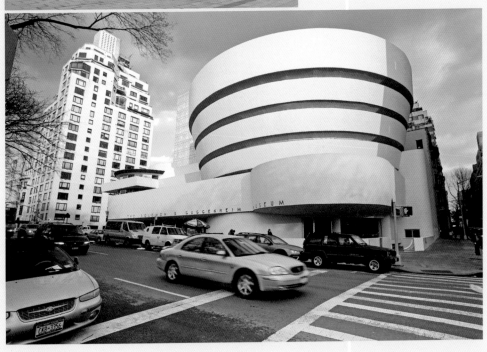

石窟王陵

到帝王谷遊覽石窟王陵的樂趣之一，是透過墓裡的壁畫，了解古埃及的政治、經濟、信仰、風俗、生活。聽完故事，再細心留意，原來還可以認識他們藝術上的空間概念、表達手法。

空間概念的發展

組合兩個圖像，可以成為一幅會說事的圖畫；組合兩幅圖畫，或把它們順序放在一起，更可傳遞動態的訊息；將許許多多圖畫用更複雜的方法組織起來，甚至可以告訴觀眾一個完整的故事。這些觀念是人類逐步發展出來的。

王朝時期之前（Predynastic Period），就是七千到五千年前，古埃及人的空間組織理念仍未形成。一幅在阿斯旺省（Aswan）艾哈邁爾（Al-Kon Al-Ahmar）地區不知名墓穴的壁畫，所顯示的空間使用概念，和遠古人類生活在沒有功能分割的洞穴十分相似。

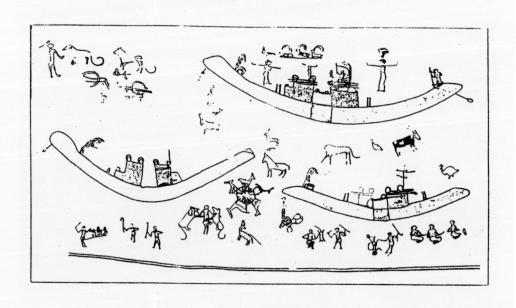

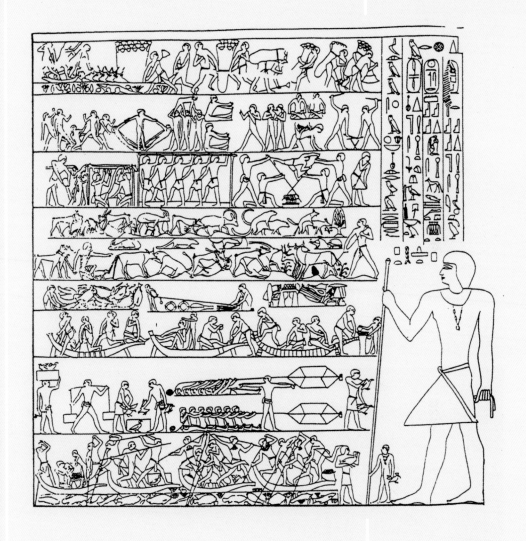

到了舊王國時期（西元前二六八六年到西元前二一八一年），約當中國的五帝時期，埃及人已懂得空間分割的道理。他們利用基線，把較複雜的空間和事物組織起來。基線把複雜的內容分割為若干版面，相關的圖像放在同一個版面，加上文字說明，便可以清楚的表達壁畫的主題。

新王朝時期（西元前一五五〇年到西元前一〇七九年）的石窟王陵壁畫，顯示埃及人的空間分割理念又進了一

（上圖）普塔霍特普墓穴壁畫線圖，普塔霍特普是第五王朝首相。此畫左面以基線將圖像分為七個版面，基線又成為每組圖像的地線，顯示當年在首相監理下，埃及人的七種日常生活方式；右面首相肖像上部的文字說明他的官階和權力。

（下圖）法老拉姆斯六世墓穴的輪迴圖（部分），顯示法老以太陽神的身分在死後十二小時復生的過程。每道程序均以橫豎線按內容靈活分割為獨立而又相互關連的版面。黑線為作者所加，以顯示空間分割的概念。

步。代表作是法老拉姆斯六世（Ramesses VI，西元前一一四三年到西元前一一三六年）墓的輪迴圖（Rebirth of the Sun），圖中除橫向的基線外，也出現了豎向的分隔線。此外，在內容較複雜的版面又以次基線分隔，附以文字解說。這樣，整幅壁畫的組織布局就更成熟。

這些理念用到建築上，便是間牆（基線）、空間（版面）和功能（內容）的平面布局概念。

圖像的寓意

人類和其他動物不同的，是有一個富概括力和想像力的腦袋，可以把眼前事物用簡單的線條勾畫出代表性的圖像，令人一看便知其意，達到溝通的目的。這便是文明的起

點、文化的基因、文字的起源。

　　石窟王陵的壁畫和浮雕，證明古埃及人在數千年前便掌握字與畫的關係。字與畫同體，字中有畫，畫中有意，而且能夠通過象徵和比喻等文藝手法，把想像力發揮得淋漓盡致。近代重視功利經濟，這些寓文學於藝術的創作理念，在現代主義（modernism）建築理念中，被速度、效率、新技術、新材料代替了。

　　二十世紀中葉後，後現代主義（post-modernism）又重新在建築裡採用象徵和比喻。

　　遊覽埃及的神殿之前，不妨先到石窟王陵細心玩味這些古代藝術作品，看看聰明的古埃及人如何把這些藝術理念，通過建築創作手法，體現在神殿。

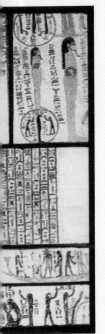

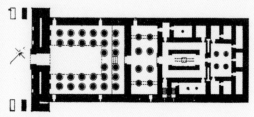

（上圖）神殿空間分割示意圖

後現代建築的寓意

後現代建築有很多理念，其中影響較大的，包括重新重視被現代主義建築忽略了的歷史文化元素，因此也被稱為新的現代古典主義。

美國波特蘭大的市政府大樓就是典型的例子。它用了很多西方古典建築的意象，例如柱、柱頂的楔石及托座，建築分為座、身、頂三段等等。這些古典意象被化用為新的建築符號，隱喻這幢政府大樓的文化內涵和社會功能。此外，建築師採用的誇張藝術手法，顯然受到米開朗基羅等前巴洛克時期人文主義的影響。色彩豐富而有新意，令人印象深刻。整體設計嚴謹，風格內外一致。這大樓的創作理念轟動一時，影響很大。

古埃及十二主要神祇

鷹神何路斯
Horus

亦稱天空之神。
法老死後的替
身,掌管天上事
務。

沙漠之神塞特
Seth

掌管風暴、黑
夜。

**月亮、魔法、
智慧之神托特**
Thoth

文學、藝術、天
文、曆法、數
學、建築等創造
者。

**尼羅河保護神
卡奴姆**
Khnum

母姓女神哈索爾
Hathor

也是音樂之神。
富饒、再生和愛
的象徵。

河神索貝克
Sobek

兇猛、力量象
徵。

太陽神拉
Ra

法老保護神。

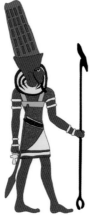

眾神之父阿蒙
Amun

萬物創造者。

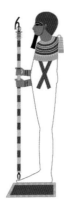

死神卜塔
Ptah

往生的引路者。

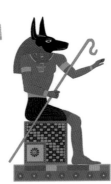

**死者保護神
阿努比斯**
Anubis

再生象徵。

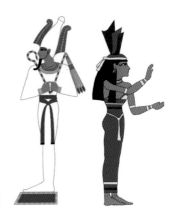

冥王歐西瑞斯
Osiris

地下判官。掌握
所有生命再生之
權。

**公正、愛心女神
伊希斯**
Isis

孤兒、寡婦、窮
人的保護者。

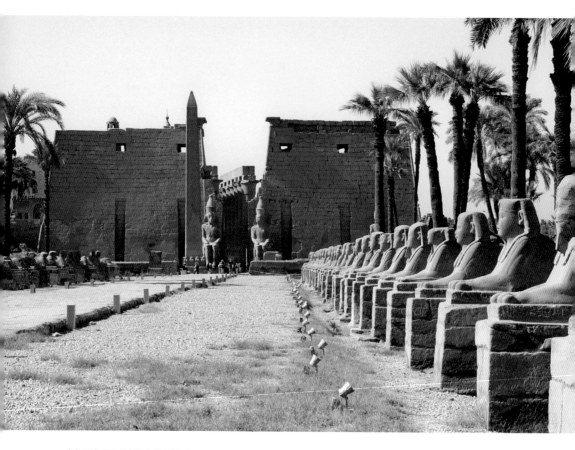

（上圖）樂蜀神道小型石雕神獸式獅身人像排列兩旁。遠處為進口及方尖碑。

（下圖）明十三陵神道兩側風格寫實的精美石雕群，有象徵墓主生前儀衛和「保護」陵園的意義，因而又稱「石儀衛」或「石像生」。

神殿

　　遊覽神殿的遺跡，別以為只是看到一堆堆殘毀的石頭；若去過石窟王陵，看過窟內壁畫浮雕的圖像組織和表達手法，只要稍用想像力，便不難察覺古埃及人很早便能把組織平面藝術的理念，應用在立體的建築規劃。

　　神殿的功能可分為祭祀法老、敬神和混合使用三種。無論哪一種，都分為神道、進口、露天庭院、多柱廳（hypostyle）和祭堂（santuary）等幾個主要功能區域，數量和面積則按拜祭的需要和目的而定；各區域均以高牆

圍合，之間只有狹窄的通道，製造空間開合的感覺，各區域並盡量保持獨立；區內均以圖像、繪畫、雕塑裝飾，以象徵、比喻手法說事。所有功能區域有秩序的以軸線連結，以拼合或層隔方法布局，緊密的合成一個整體。

遊神殿，可以領悟到圖像和建築便開始了牢不可破的關係。現存最古老的埃及神殿遺址有四千年歷史。那時候，中國剛脫離五帝的傳說時代，向王朝邁進。

神殿入口

神道

露天庭院　多柱廳　祭堂

神殿建築的寓意：花和柱子

睡蓮和紙莎草花同是聖潔、和諧及重生的象徵，也是上埃及和下埃及的標誌；柱是支持和穩固的象徵。如果柱和睡蓮、柱和紙莎草花結合，可以寓意國家和諧穩定，生氣勃勃。

（上圖）神殿功能示意圖
（下圖左）紙莎草花柱子
（下圖右）睡蓮柱子

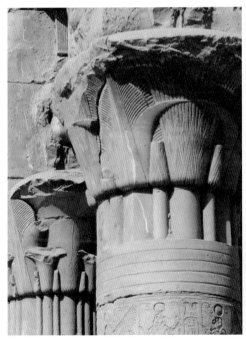
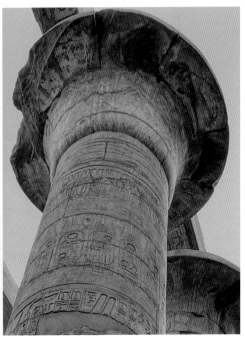

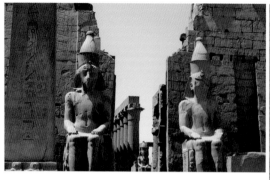

（上圖）狹窄的樂蜀神殿進口前布置兩個拉美西斯二世雕像，分別坐在不同的王座上，象徵他的主權遍及上下埃及。

（右圖）埃德夫鷹神殿，中央安放著鷹頭人身的何路斯神像。

（下圖）露天庭院，樂蜀神殿的柱頂以紙莎草花蕾裝飾。

（右頁圖）多柱廳，卡爾納克神殿，柱頂雕以盛開的紙莎草花，柱身則以拉美西斯二世拜祭眾神的浮雕裝飾。

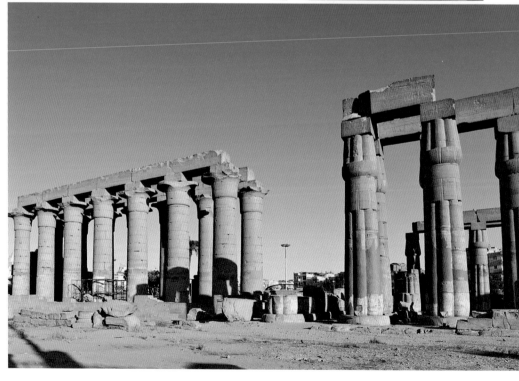

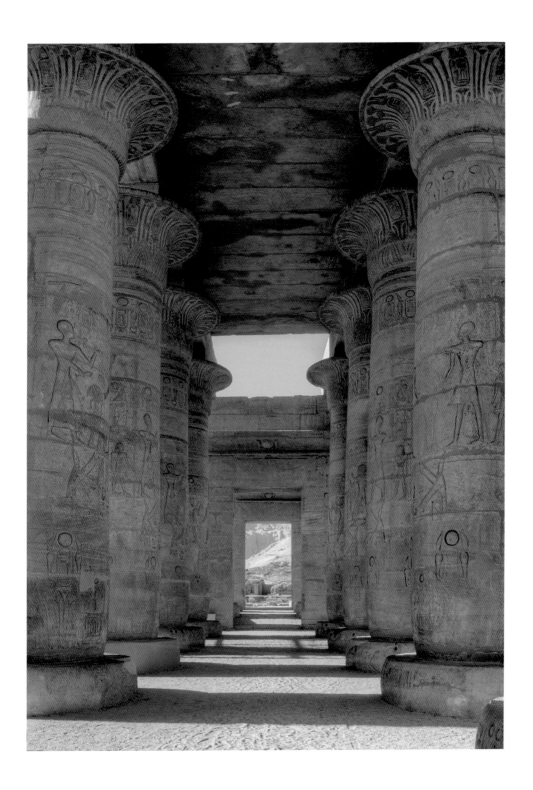

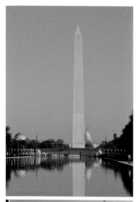

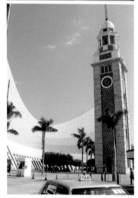

方尖碑

　　古埃及人做夢也想不到，方尖碑對世界有那麼大的影響。

　　這些本來矗立在神殿進口兩旁，原意是紀念法老功績和歌頌神祇功德的建築物，被入侵者當作戰利品，移植到外地，成為他人征服埃及的象徵。

　　由於方尖碑建築造型獨特，含意深遠，在此後數千年不斷被仿造，安放在重要的地點，成為標記，最後提升為建築理念，以顯示建築物的重要地位，開啟了「地標式」建築的先河。

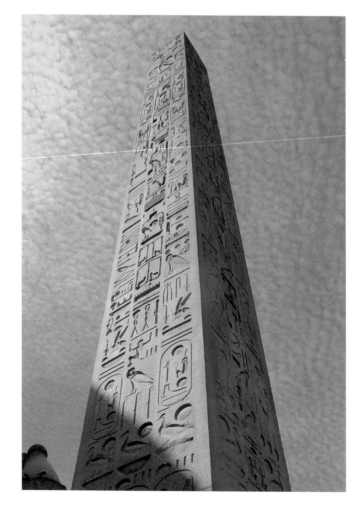

（上圖）依序為：美國華盛頓DC獨立紀念碑，設計意念來自方尖碑；香港尖沙咀原火車站鐘樓，在火車站拆除時，鐘樓以方尖碑理念保留，成為尖沙咀的地標。

（右圖）方尖碑上清晰美觀的圖形，是象形文字。

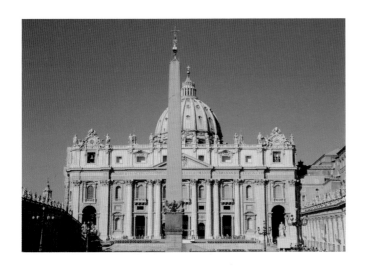

（左圖）義大利梵蒂岡聖彼得大教堂廣場的方尖碑——羅馬帝國第三任皇帝卡里古拉於西元三十七年由埃及運來。

流失各地的埃及方尖碑

國家	座數	建造者	現地點
法國	1	法老拉美西斯二世（Pharaon Ramses II）	巴黎協和廣場（Place de la Concorde, Paris）
以色列	1	不詳	凱撒勒雅（Caesarea），以色列以西瀕海城市，前猶太首都
義大利（11座）	8	法老圖特摩斯三世（Tuthmosis III） 撒蒂一世（Seti I） 拉美西斯二世（Ramses II） 薩姆提克二世（Psammetichus II） 阿善里埃斯（Apries）	羅馬
	1	不詳	西西里 卡塔尼里大教堂廣場（Piazza del Duomo, Catania）
	1	不詳	佛羅倫斯 波波里花園群（Boboli Gardens）
	1	不詳	烏爾比諾（Urbino）
波蘭	1	法老拉美西斯二世	波茲南考古博物館（Poznan Archaeological Museum）
土耳其	1	法老圖特摩斯三世	伊斯坦堡 跑馬場（Square of Horses）
英國（4座）	1	法老圖特摩斯三世	倫敦 維多利亞堤岸（Victoria Embankment）
	1	法老亞曼荷塔二世（Pharaoh Amenhotep II）	德倫大學東方文化博物館（Oriental Museum, University of Durham）
	1	法老托勒密九世（Pharaoh Ptolemy IX）	多塞特郡（Dorset）
	1	法老納克坦堡二世（Pharaoh Nectanebo II）	倫敦 大英博物館（British Museum）
美國	1	法老圖特摩斯三世	紐約 中央公園（Central Park）

獅身人面像

　　獅身人面像是四王朝法老哈夫拉（Khafre，西元前二五五八年至西元前二五三二年）金字塔建築群的一部分，它匍匐著守護哈夫拉的陵墓，臉朝着太陽升起的方向。

　　它的原名已不可考，現用的Sphinx一詞來自古希臘語，是希臘神話中人頭、獅身的勇猛神獸。可是，與金字塔差不多同時的獅身人面像，比古希臘文化進入埃及的年代早了一千多年，所以Sphinx不可能是它的原意。

　　一些埃及學的學者指出，獅身人面像的石塊和金字塔內的裝飾石塊相同，認為是當年的建築師利用採來餘下的石塊雕鑿而成。但面像究竟是誰？是設計者隨意創作，抑是哈夫拉本人，則無從稽考了。

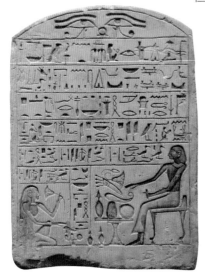

　　但從當年古埃及人的信仰來推想，法老死後會升為神，而獅子也是太陽神的兒子（Shu）所化身，如果用獅身人面像來比喻法老也是太陽神這位最高神祇的兒子，生前代替天庭來管理世界，死後由兒子繼承，也就有了合法依據；若是這樣，獅身人面應可解說是君權神授的象徵，人面也就可以推斷為哈夫拉的肖像。

　　欣賞這座雄偉雕刻作品之餘，勿忘走近它兩爪之間，看看那塊傳說中被風沙埋沒一千多年，到十八王朝才被法老杜德模西斯四世（Tuthomosis IV，西元前一四〇〇年到西元前一三九〇年）發掘出來的碑石，碑石證明他的君權也是神授的。

（上圖）君權神授碑石
（右頁圖）獅身人面像

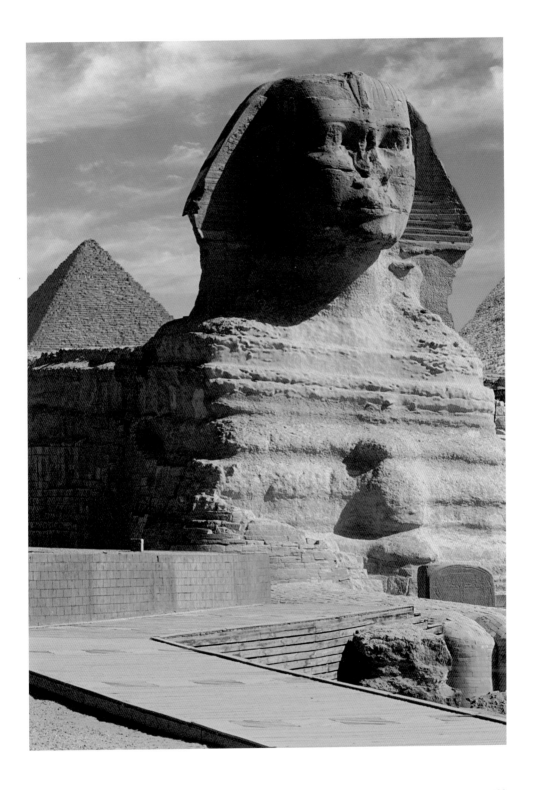

埃及古文明的變奏

欣賞過金字塔、石窟王陵、神殿等世界文化遺產，會奇怪的發現，在現存的埃及建築中很難見到這些古建築的痕跡。

多認識一點埃及的歷史，便不難明白其中原因了。從西元前一〇〇〇年的第二十一王朝開始（相當於中國周朝初葉）至第一次世界大戰期間，三千年歲月中，埃及被外來者輪番統治；本土文化不斷受不同的外來文化衝擊，弱化淡化，到二十世紀已洗刷得一乾二淨了。不過，原文化在埃及湮沒了，但沒有消失，反而被移植到外地，在他人的培植下，加入當地的元素，茁壯後重新包裝，扣上別人的牌子，當作進口產品回售原地。現在埃及各地的不同風格建築，無不有古埃及建築文化的基因。

懸空教堂的故事

文明古國中的古國埃及，被羅馬帝國統治時，基督教信仰流行，七世紀以後則受阿拉伯文化影響。至今，伊斯蘭信仰仍然盛行。

現存開羅最古老的基督教堂，叫懸空教堂（Hanging Church，西元七〇〇年），又稱童貞瑪利亞教堂，或樓梯教堂。原建於古羅馬人稱埃及巴比倫城堡的古城內，由於城市改造，原古城其他建築已拆除，只餘下這個教堂和所在的地基，該地基比現代的地面為高，教堂有如高懸而建，因此得名。原建築是典型的羅馬基督教堂，其後幾經修建；為免張揚，現外觀盡量接近簡單樸實的民間建築，常用側門進出，內部則是華麗的拜占庭裝修風格；教堂沒有傳統的鐘樓，鐘隱蔽於類似清真寺宣禮塔的小型穹頂塔（cupola）內。

穆罕默德阿里清真寺
（Mohammad Ali Mosque, 1848）

是典型的拜占庭和伊斯蘭建築文化的混合體。特點是複雜的幾何造型。

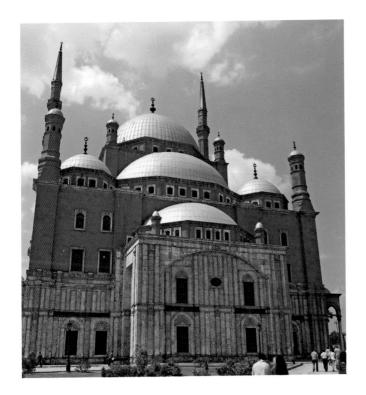

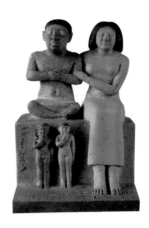

不對稱而平衡
——侏儒與妻子

這件埃及博物館的藏品，可以見到埃及人怎樣採用不對稱而達到視覺平衡的手法。

西元前兩千多年的古王國時期，法老佩比二世（Pepi II）的侏儒親信要求雕塑師為他和妻子造像。他身高只有他妻子的一半，當年，藝術講究對稱，這要求可難為雕塑師了。聰明的雕塑師讓夫婦兩人同坐在石塊上，妻子雙腳垂下，侏儒盤腿而坐，這樣兩人頭頂高度差不多；為了補救構圖上的不對稱，雕塑師在侏儒下面的空位加上兩個站著的小孩，造成夫婦身高相若的錯覺。

對稱的本意是造成視覺平衡的效果，這個埃及作品的手法，在現代的建築平面規劃和立體造型方面仍然普遍採用。

（左圖）穆罕默德阿里清真寺。

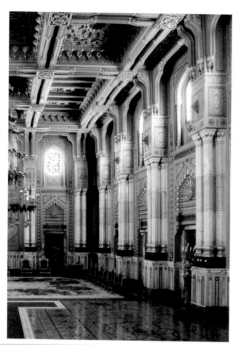

厄丁皇宮博物館
（Abdeen Palace Museum，1873）

法國建築師羅梭（Rousseau）的作品，受當年法國布雜藝術（Ecole des Beaux-Arts）風氣的影響，設計顯示文藝復興早期的古典建築風格。內部由多位設計師負責，呈現不同的裝飾風格。是埃及歷史曾受不同文化衝擊和融合的例證，也可算是埃及建築文化的博物館。

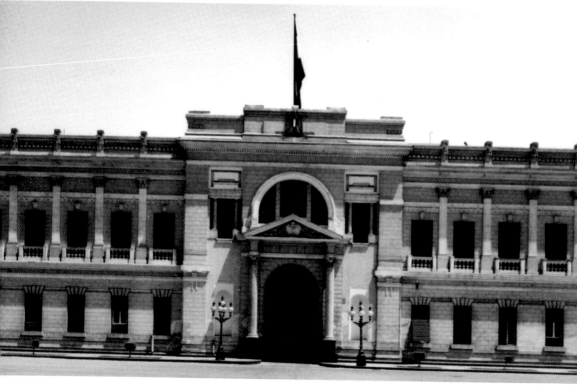

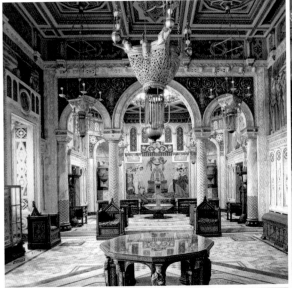

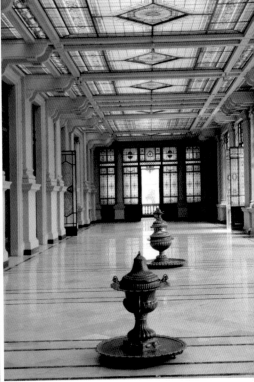

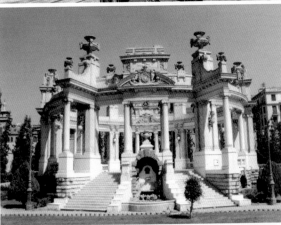

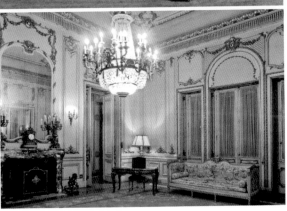

（左頁上圖）伊斯蘭風格的大
殿（The Throne Hall）
（左頁下圖）皇宮正立面外觀
（右頁左上圖）拜占庭風格的
國王私人用廳（The Byzantine
Chamber）
（右頁左中圖）巴洛克風格的
露天茶座（Tea Kiosk）
（右頁左下圖）洛可可風格的
國王寢宮
（右頁右上圖）溫室與宴會廳
之間的藝術裝飾風格過道

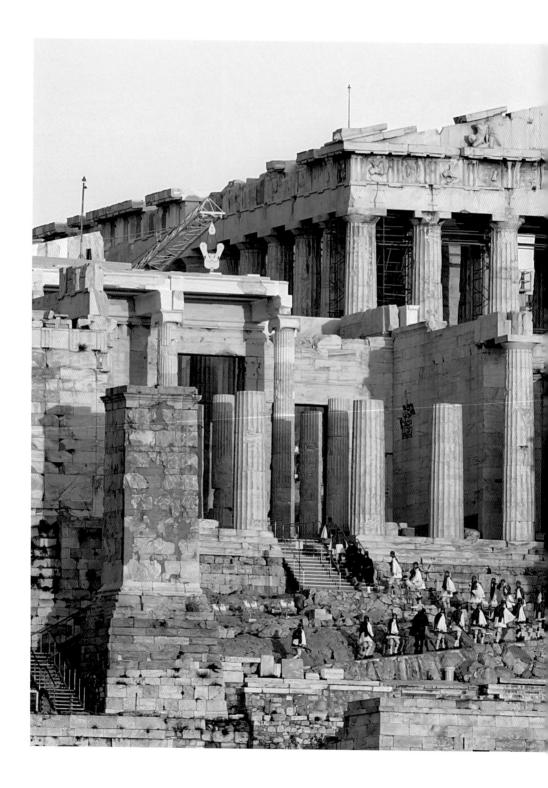

Chapter

2

古希臘

Ancient Greek

想要了解古希臘建築，
要由兩個元素入手：一
是一種叫邁加隆的建築；
一是希臘的氣候和柱廊
的關係。

講古希臘文化，不能受今天的觀念囿限，以為只是希臘半島和它的許多海島。古希臘文化的地區是以希臘半島為中心，東到愛琴海，小亞細亞西南的愛琴海沿岸當時有希臘移民聚居；西到隔愛奧尼亞海的義大利南部以及西西里島一帶。

希臘半島上山巒起伏，連綿的山脈分割平原，阻礙陸上交通；幸而曲折的海岸線形成大量港灣，愛琴海和愛奧尼亞海上海島眾多，有利於海外移民和海上貿易。遠在古希臘之前，航道已遍及地中海，可到達埃及和地中海最東岸——那是兩河流域肥沃新月帶的西端。

有人說古希臘文化是在古埃及和古西亞文明基礎上孕育出來的，這兩大古文明通過愛琴海漸漸進入古希臘人的生活。

古希臘文化以亞歷山大東征為界，大致分為古典和希臘化兩個時期，在建築上也有一定的變化。

了解古希臘建築要由兩個元素入手：一是一種叫邁加隆（**Megaron**）的建築；一是希臘的氣候和柱廊的關係。

邁加隆是希臘和小亞細亞很古老的傳統建築生活空間。它是以泥磚圍合而成，屋頂擱在牆上，中間用樹幹承托，這便是承重牆和樑柱結構混合的雛形。古希臘建築便是在這個傳統上發展出來的。邁加隆有開敞的門廳，很適合愛琴海岸的環境。

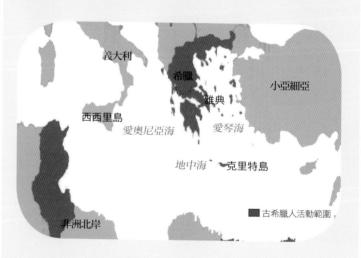

（右圖）古希臘人活動範圍圖

由於地中海地區夏日長，陽光充沛，氣候宜人，希臘人喜愛戶外生活，因此，希臘建築物多設有門廊、前廳和內廳等。柱子組成的廊在希臘建築裡因此特別重要。

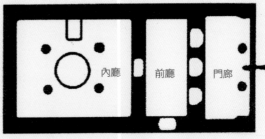

希臘的神廟便是在這些傳統上按所需的內涵，以不同形制的柱廊和裝飾來表達。隨著技術進步，建築形制更加豐富，滿足多樣的功能。又由於當地石材豐富，西元前八世紀後便以石材代替了木樑柱。希臘不但有建築物本身的規劃，從雅典衛城可見，已開始講究城市布局，有城市規劃的元素。

看懂希臘的柱

古希臘建築重視柱。

一條柱的樣子，叫做柱式；建築物的柱的數目與建築物的大小有關，叫做柱制；柱的位置跟神殿的關係，有一定的規則，可以叫做形制。

有人認為古希臘建築像複製品，既簡單、又相似，變化不大。若真是這樣，就不會有「西方建築文化一半是來自古希臘」之說，且千百年來，影響不斷。

事實上，希臘古建築以神廟為主，單以神廟前的柱子數量來說，便有十一種柱制；從平面上看，內外柱和神殿之間的關係，則有八種基本形制；這樣兩者相互搭配，便可產生八十八種組合，以符合不同的用途。這樣多的組合，再配上不同樣子的柱，變化就更多。藝術手法如此豐富，足以充分表達到建築物的設計含意。

旅遊者看希臘古建築，不妨先認識該建築物的歷史背景，再在現場尋找原來形制的痕跡，嘗試猜想它的建築意義。這樣不但可豐富旅遊的樂趣，對古希臘人的智慧和藝術亦會有更深切的認識。

古希臘時期

古典時期：西元前七七六年第一次古代奧林匹克運動會開始，至馬其頓統一希臘。

希臘化時期：西元前三二三年馬其頓的亞歷山大大帝去世，至西元前三十年希臘納入羅馬帝國版圖。

三種柱式的結構雖然相似，但比例、藝術手法和含意非常不同。西元前一世紀羅馬建築史學者維德魯威斯（Vitruvius）形容多利安式如體態雄偉的男性，愛奧尼亞式如女性的優美身段，而科林斯式則有若身材苗條、喜愛打扮的少女。

柱式：柱的樣子

古希臘的柱隨著歷史和技術的發展、審美觀的轉變，創造了千姿百態的組合。古希臘的柱主要有三種形式：多利安、愛奧尼亞和科林斯，我們稱為柱式。

柱式是由柱礎、柱身、柱頭和橫楣（entablature）按一定尺寸比例組成。古希臘的橫楣又分為上楣（cornice）、中楣（frieze）和底楣（architrave）三部分。不同的柱式，構件的比例有別，配上的裝飾元素也不同。

由於柱式源於遠古的木結構建築，雖然希臘已以石代替木，但在石柱上，仍可以察覺到木結構的影子。

希臘三大柱式中，多利安式、愛奧尼亞式出現較早，分別流行於希臘半島內陸地區和愛琴海沿岸。科林斯式出現較晚（西元前五世紀），少見於古典時期，但在希臘化時期卻流行於整個地區，並漸漸取代多利安式。

柱制和形制：柱的數目和分布

柱的數量叫做柱制。希臘建築物的柱制，由單柱到十二柱，各有專名，中間只有十一柱是史書上沒有記載的。這柱制有點像中國建築的多少開間的觀念。只是希臘計算柱的數目，叫做多少柱；中國計算柱與柱（或柱與外牆）之間的數目，叫做多少開間。

建築物大，就需要更多柱，或者更多開間。中國的開間既講寬度（面寬），也講深度（進深）。希臘的柱制跟中國的開間制度一樣，主要是講寬度，但也可以講深度。原則上供奉的神愈重要，神廟的柱就愈多，廟就愈大。

柱的分布有八種制式，也各有專名。但總言之，可分成門廊式和遊廊式兩種：也就是柱子都在門廊位置的；或者圍繞四周，有點像廣東走馬騎樓的。此外，遊廊式的柱，又有獨立為柱及柱之間有牆的兩種。一般來說，門廊式的柱較少，在六柱或以下。六柱以上的，多是遊廊式，建築物較大。

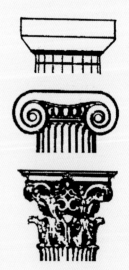

（上圖）希臘柱式示意圖

希臘三種基本柱式

多利安柱式

· 沒有柱礎，柱身直接坐落在台基上。

· 柱身有如樹幹，看來比較粗壯。上部略小，微成錐狀；柱身中部微微隆起，上面有十六到二十個凹槽。古典時期，高度（包括柱頭）約為直徑的四到六倍；希臘化時期是七點二五倍。

· 柱頭由四方石和錐狀圓盤石組成，倒裝在柱身上。

· 橫楣高度在古典時期約為柱身的二分之一，希臘化時期大多改為三分之一。

上楣：是屋頂的墊石。主要功能是把屋頂的重量分布到橫楣上，同時也防止雨水流下弄污中楣的裝飾。高度約占橫楣的十分之一。

中楣：是橫楣的主要裝飾部分，有長方形的四豎線圖飾（triglyphs）和浮雕（metopes）。高度約為橫楣的五分之二。

底楣：是主要的橫向承重構件，表面看是一塊大石，其實由三到四塊石塊豎立組成，沒有裝飾。高度與中楣相若。

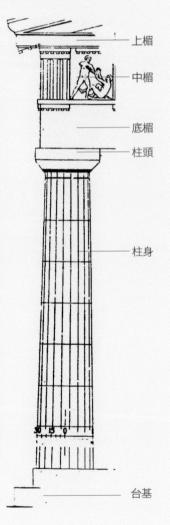

上楣

中楣

底楣

柱頭

柱身

台基

多利安的得名

多利安（Doric）來自多利安人（Dorian）。原是巴爾幹半島中南部地中海沿岸，伯羅奔尼薩半島（Peloponnesus Peninsula）以北的一個少數民族。在西元前一千兩百年到西元前八百年流徙於半島南部和克里特島一帶，隨著邁錫尼（Mycenae）文明沒落而迅速崛起，成為希臘古典時期四大族系之一。

（左圖）多利安柱示意圖

愛奧尼亞的得名

愛奧尼亞（Ionic）是地名，主要指愛琴海東部的小亞細亞西南，史稱愛奧尼亞地區，是古希臘哲學、政治、文學、藝術發祥地。著名人物包括：思想家米利都的泰利斯（Thales of Miletus），阿布拉的普羅泰戈拉斯（Protagoras of Abdera），以及被譽為歷史之父的希羅多德（Herodotus）等。

愛奧尼亞式

· 柱礎由兩層不同形狀的圓盤石組成。希臘化時期出現方形柱礎。

· 柱身形態和多利安式相近似，但高度（包括柱礎及柱頭）則約達下部直徑的九倍。柱身凹槽由二十四至四十八個，以二十四個為多。

· 柱頭造型是愛奧尼亞式的最大特色。對它的來源，説法不一，有説靈感來自愛琴海以東沿岸的捲葉式植物、埃及的睡蓮、綿羊的角或是古代的書軸。

· 橫楣高度為柱身四分之一。早期沒有中楣，亦不帶裝飾。中楣在希臘化時期才出現。

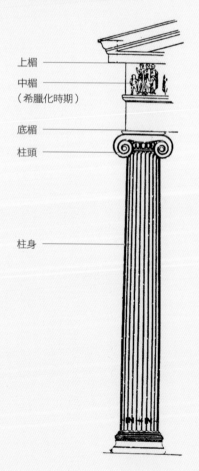

上楣

中楣
（希臘化時期）

底楣

柱頭

柱身

（右圖）愛奧尼亞柱示意圖

科林斯式

· 由愛奧尼亞柱改進出來。比例更纖秀，裝飾更豐富。高度約為柱身直徑的十倍。

· 分裸身和帶凹槽兩種。

· 柱礎較矮，但變化更多。

· 柱頭以老鼠簕（acanthus）的葉子造型，工藝複雜而精巧。高度約為柱身八分之一。

此柱式在希臘化時期才普遍採用，橫楣也是分三段，和同期愛奧尼亞的三段式相若，但比例更細緻，裝飾變化較多。

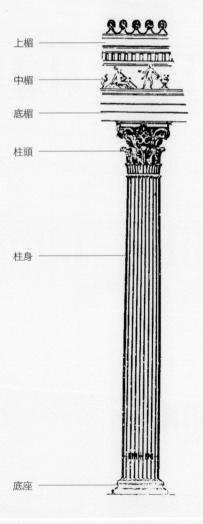

上楣

中楣

底楣

柱頭

柱身

底座

科林斯的得名

科林斯（Corinth）是古希臘地區的小邦國，約在今雅典以西，伯羅奔尼薩半島（Peloponnesus Peninsula）東北之間的狹長地帶。相傳西元前五世紀，一個名加里瑪斯（Callimachus）的工匠到墳地拜祭先人，在一個女性墳前看到一個盛有祭品的竹筐，上蓋石塊作保護，筐下長了老鼠簕，但因為受到石塊的限制，莖葉只能隨着筐體向外彎延，形態很美。工匠靈機一觸，把這形態創造為柱頭裝飾，因以為名。

（左圖）科林斯柱示意圖

十一種柱制

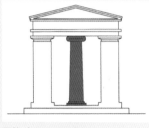
單柱（Henostyle）

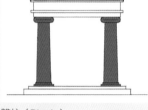
雙柱（Distyle）

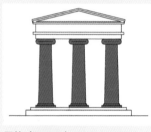
三柱（Tristyle）

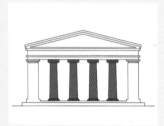
四柱（Tetrastyle）

五柱（Pentastyle）

六柱（Hexastyle）

七柱（Heptastyle）

八柱（octastyle）

九柱（enneastyle）

十柱（decastyle）

十二柱（dodecastyle）

八種形制
門廊式

嵌壁式
（Antis）
由一到四根柱子組成的門廊

前後嵌壁式
（Amphi-antis）
同嵌壁式，但建築物前後均設門廊

前柱式
（Prostyle）
神殿前置獨立門廊

前後柱廊式
（Amphi-prostyle）
同前柱式，但前後均設門廊

遊廊式

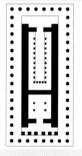

外柱環繞式
（Peripteral）
神殿四周均以柱圍繞

半柱圍合式
（Pseudo-peripteral）
同外柱環繞式，但柱之間有牆

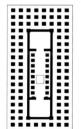

雙外柱式
（Dipteral）
神殿四周以重柱圍繞

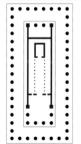

假雙外柱式
（Pseudo-dipteral）
同雙外柱式，但省去神殿兩側內排

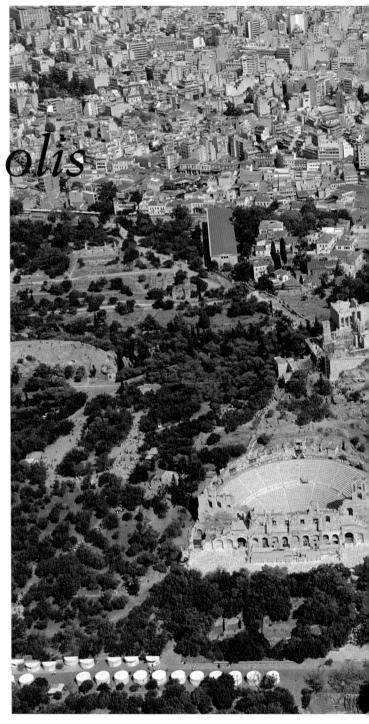

Acropolis

雅典衛城

希臘雅典

建造年代
最早約西元前 600 年
到西元 161 年

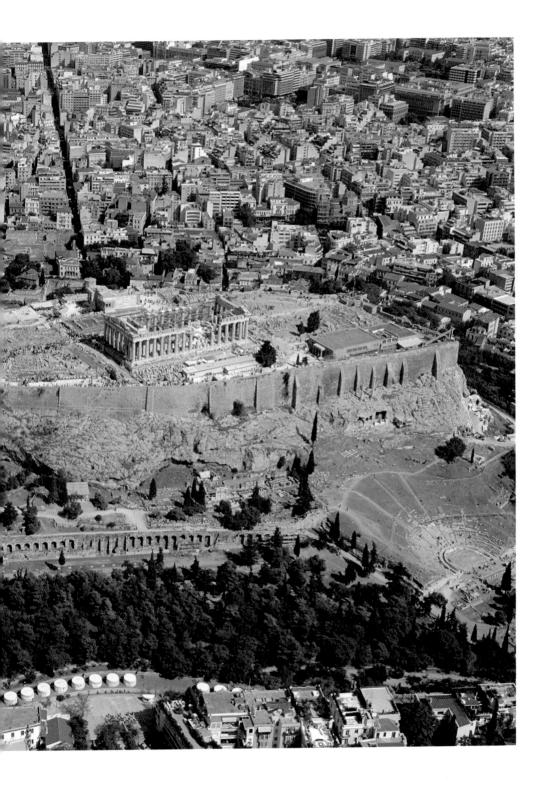

在古希臘之前，當地的部落均在地勢較高的地方，劃出一塊地作公共用途。內蓋一座主要神廟、一兩座次要的神廟、紀念和祭奠城邦英雄的設施、儲存祭品和公共財富的倉庫，以及足夠容納公共集會、宗教崇拜，或是在戰亂時保護城邦公民的廣場。雅典衛城便是一個最佳例子。

衛城早於西元前六百年以前便建築在雅典城邦心臟地區一個一百五十公尺高的山崗上，但在西元前四百八十年希臘波斯戰爭中被徹底摧毀，現存的是希臘勝利後，於西元前四四七到西元前四○五年期間，雅典人為了彰顯自己的政治、軍事、經濟、社會成就而重新興建的，是認識古希臘時期建築文化最佳的例子。可惜在漫長的歲月中，先後受到馬其頓帝國、羅馬帝國、拜占庭帝國、鄂圖曼帝國及威尼斯人的衝擊，主權多次易手，城內設施不斷破壞或修建為基督教堂、清真寺等用途。今天的衛城是歷盡滄桑後的模樣。

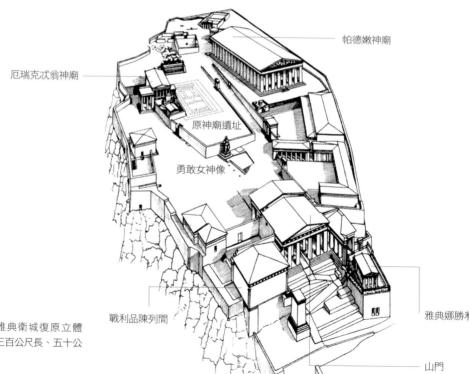

厄瑞克忒翁神廟

帕德嫩神廟

原神廟遺址

勇敢女神像

戰利品陳列間

雅典娜勝利

山門

（上圖）雅典衛城復原立體圖。衛城三百公尺長、五十公尺寬。

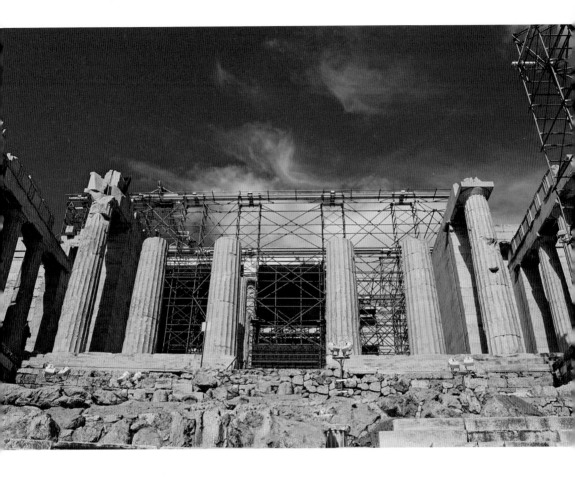

山門（Propylaea）

　　衛城平面呈不規則橢圓形；山門設在西端，由多組不同大小、高矮而又陡峭的台階因地制宜組成，以高牆圍合，形成進口前庭，對來犯者來說易守難攻，是衛城最主要的防禦工事。

　　山門是在伯利克里斯（Pericles）執政期間，於西元前四三七到西元前四三二年間興建，是建築師內斯克爾斯（Mnesicles）的創作。坐東向西，是門廳式建築。布局上，後靠保護阿迪卡（Attica）平原的山脈；朝著薩拉米島（Salamis Island）附近水域的沙朗力海灣（Saronic Gulf），那是西元前四九〇到西元前四八〇年希波戰爭中，雅典擊敗波

（上圖）山門是衛城最主要的防禦工事。

斯的地方。建築方面，前後廊均採用多利安柱，主通道則以愛奧尼亞柱分割，證明這時期的建築師已擺脫了固守單一規制的傳統；山門兩旁以石塊疊成高台，一邊是陳列戰利品的建築，另一邊是勝利女神廟。

雅典娜勝利女神廟（The Temple of Athena Nike）

勝利女神廟是希臘傳統建築的樣本。

它矗立在山門南邊的高台上，俯視戰勝波斯的薩拉米之役的古戰場。從希臘人布置山門及女神廟的位置來看，可見早於西元前數百年，他們已明白建築布局可以帶有象徵意義。

神廟是大理石建築。面積不大，約四十五平方公尺（五點五公尺乘八點三公尺），卻是希臘古典時期四柱制、前後柱廊式（amphi-prostyle）的標準。它前後均由四條愛奧尼亞柱支撐，直徑零點五四公尺、高四點一公尺。神殿則三面

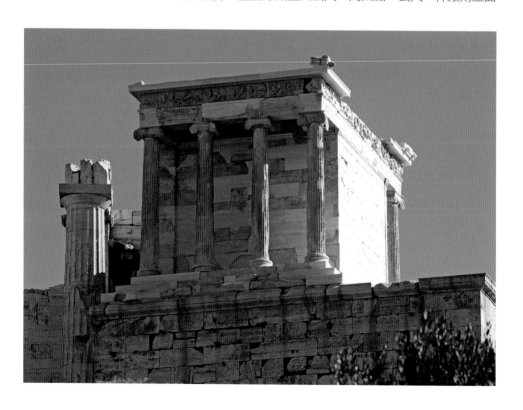

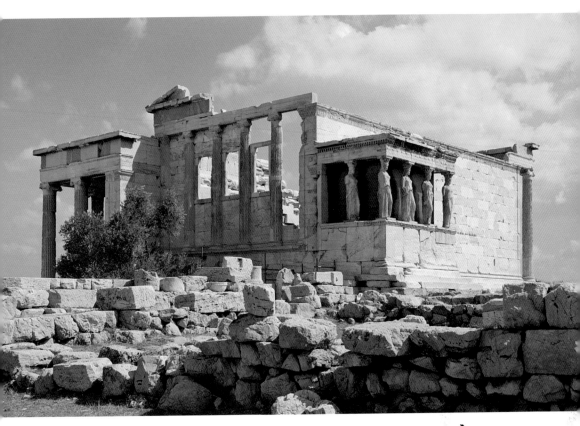

由石牆圍攏，整座建築坐落在三台階式的底座（Crepidomn）上。原建築由建築師加里格拉斯（Callicrates）於西元前四百二十七年興建，工藝精美，柱頭、中楣及圍欄均有浮雕和雕塑；西元一六八七年土耳其人入侵時被摧毀，現在看到的是一八三六年在原址重建的樣子。

厄瑞克忒翁神廟（Erechtheion）

這是一個與傳統決裂的作品。

穿過山門，可以見到經過兩千多年時間和多次戰役的洗禮，衛城原來的建設基本上都毀了，可幸在一片頹垣敗瓦之中，還留下帕德嫩

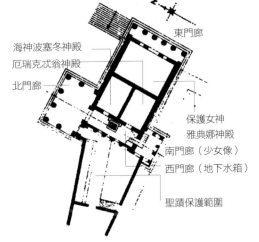

（上圖）厄瑞克忒翁神殿外觀
（下圖）厄瑞克忒翁神殿之平面圖

53

（the Parthenon）和厄瑞克忒翁神廟的古蹟。

在希臘古典時期留下來的眾多建築遺產裡，厄瑞克忒翁神廟很能代表古希臘人的建築思想和美學觀念。

它和山門都是由同一個建築師設計的，規模不大，面積約兩百六十八平方公尺，分為東西兩間。東間供奉保護女神雅典娜（Athena Polias），西間則是她的兒子，相傳是雅典人的英雄、雅典之父厄瑞克透斯（Erechtheus）的祭殿和神龕。重建這神廟時，雅典人避免建在遺址上，同時避開了傳說的雅典娜和海神比試神力，競爭雅典保護權的神蹟位置。新建築布置在較北且高低不平的石坡上，因而東間和西間的高低差達三公尺。整幢建築以愛奧尼亞式興建，東間的門廊是六柱制；西間則設有門廳，門廳內設有海神波塞冬（Poseidon）的水箱，象徵雅典和海神能夠和諧相處。南北兩側設有門廊，同是四柱制。從選址、布局到造型，反映建築師非但沒有墨守當年的建築成規，反而能夠在嚴謹的制度下，因地制宜的建造。其中最值得欣賞的，是南門廊的造型：建築師把原來應作愛奧尼亞柱式的四柱連側邊兩條柱，轉化為六個穿袍服少女的雕像，頭頂著沉重的屋頂，微微提

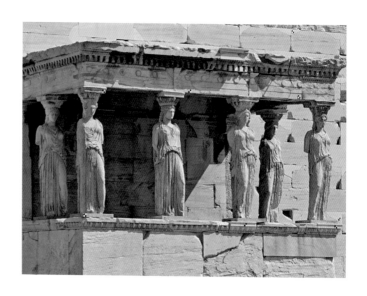

（右圖）厄瑞克忒翁神殿南門廊的少女像。

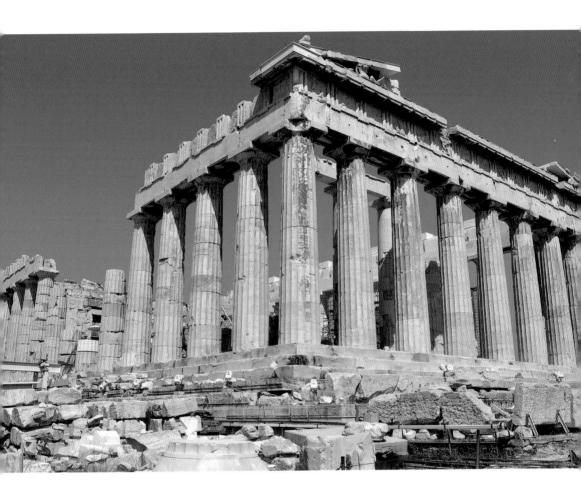

起一隻腳（三個提左腳、三個提右腳），顯示把重心放在另一隻腳上，但體態自如，毫不費力似的，可說是「女性能頂半邊天」的寫照。這樣的藝術手法，在兩千年後義大利文藝復興的前巴洛克時期，才被米開朗基羅等再次採用。雖然原件已在大英博物館，但到訪現場者仍不應錯過。

帕德嫩神廟（The Parthenon 447-432 BC）

這是一個把傳統重新提煉的建築。

離山門約一百公尺處，與厄瑞克忒翁神廟相對的，便是著名的帕德嫩神廟。千百年來，它和衛城的其他建築，都是歐

（上圖）帕德嫩神廟外觀。它是多利安柱式、八柱制、外柱圍繞式建築。

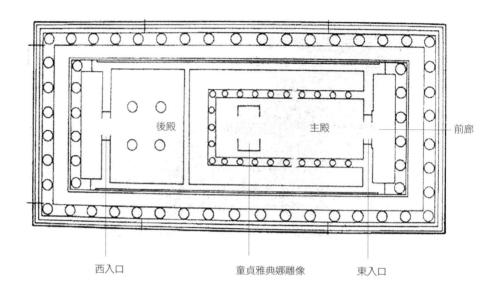

後殿　　　　　主殿　　　　　前廊

西入口　　　　童貞雅典娜雕像　　　東入口

洲各地建築師、雕塑師、藝術家、歷史學者等研究希臘古典文化藝術的主要材料。雖然神廟已經殘缺不堪，但從剩下來的頹垣殘柱中，仍依稀可想像到當年建築的雄偉。

原神廟在希波戰爭中被毀，現神廟興建於伯里克里斯領導雅典的黃金年代，是建築師伊克提諾斯（Ictinus）、加里格拉斯和雕塑家菲迪亞斯（Pheidias）的作品。採用的是經典的多利安式八柱制，寬約三十一公尺。

平面長方形，長六十九點五公尺，寬三十點九公尺，長寬比例為九比四；而寬和高（柱加橫楣的高度）也是九比四的比例。據說神廟原來存在不少同樣比例的設計構件，這大概也說明了古雅典人的審美觀，大家不妨留心觀察，看看有什麼發現。此外，大家不妨留意一下這個雅典人重視的神祕比例，在今天的汽車、手機等日常用品中，是不是還用得上。

神廟採用外柱圍繞式（Peripteral），四周由四十六根高達十點七公尺的多利安柱組成。柱成圓錐狀，上部收窄，中部微微隆起。柱頂稍向內傾斜，令人覺得柱子正在抵抗壓力的

（上圖）帕德嫩神廟平面圖
（下圖）靜中帶動的柱子

樣子，這便是「靜中帶動」的美學概念。四角的角柱略大，這是為了矯正因為柱子背光引起的視覺偏差而設計的。

設計者感到，水平的橫向構件的中部會有微微下墜的感覺，是為了讓神廟看來是水平的，因而神廟的台階和橫楣的中部都微微隆起。難怪有人說整幢神廟是沒有一條直線的。

上述這些從傳統提煉出來的設計概念，反映出當時雅典人是從人文角度去理解建築和大自然的關係。

神廟按照古制，殿堂分成東西兩間，東間是主殿，西間是後殿（opisthodomos），以一點二公尺厚石牆包攏，與外廊之間留有遊廊（ambulatory）。主殿供奉童貞雅典娜（Athena Pantheons），因此帕德嫩（The Parthenon）其實是童貞之廟的意思。主殿由東面六根多利安柱組成的前廊（pronaos）進入，長方形的主殿內由二十四根較小的多利安柱再分割成主、側和後三部分。殿內的神座上，原來有總高約十二點八公尺的童貞雅典娜雕像，戴帽盔，穿護袍，右手執戰矛和護盾，左手托著勝利之翼；神像以實木雕成，鍍金，鑲象牙，是菲迪亞斯的作品。雕像由若干部分組合而成，方便拆卸、遷移和重裝。可惜該神像在多次戰亂，雅典主權易主後，不知所終。

西間的後殿由後廊進入。進深為主殿的一半，屋頂木結構由四根愛奧尼亞柱承托。古籍記載，這兒是城邦儲存公共財富的地方。

本來遊廊上的天花板、柱頭、中楣及金字頂兩側的山牆等都滿布浮雕，都是希臘古典時期的藝術傑作，不幸已殘缺無存，只剩下難於辨識的痕跡。要欣賞留下的一鱗半爪，只能到大英博物館和羅浮宮博物館去看了。

水平狀態

下墜狀態

設計矯正

其他
古希臘著名
建築

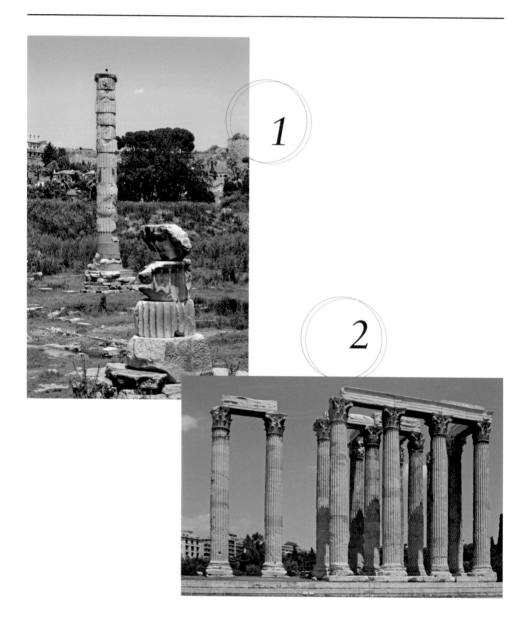

希臘古典時期

1.阿蒂米斯神廟（Temple of Artemis，西元前三百五十六年）──土耳其以弗所（Ephesus）

2.宙斯神廟（Temple of Zeus，西元前四百六十年）──希臘奧林比亞（Olympia）

3.德米特豐收女神廟（Temple of Demeter，西元前五百一十年）──義大利帕埃斯圖姆（Paestum）

4.勝利女神廟（Temple of Athena，西元前四百八十年）──義大利西西里雪城（Syracuse）

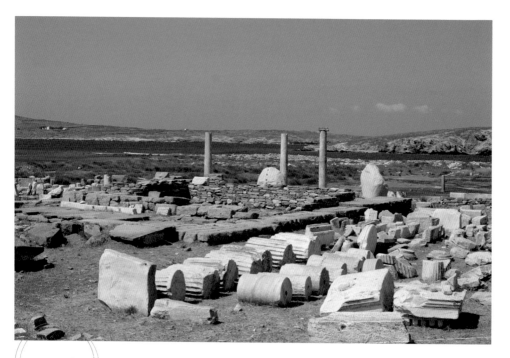

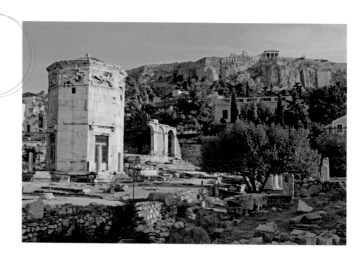

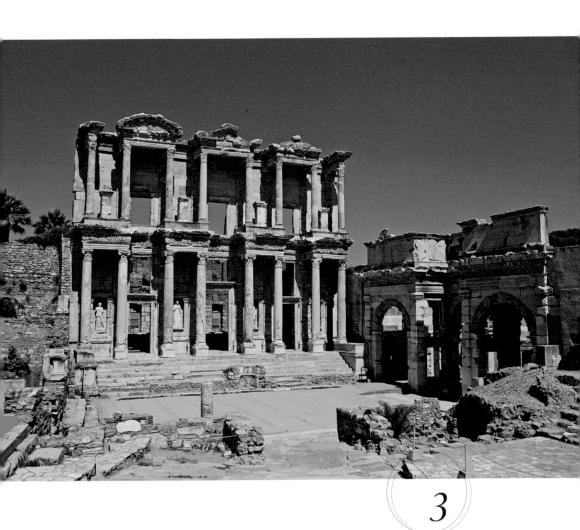

3

希臘化時期

1.阿波羅神廟（Temple of Apollo，西元前三百年）——希臘德洛斯（Delos）

2.風神塔（The Tower of the Winds，西元前四十六年）——希臘雅典

3.以弗所古城（The Ancient City of Ephesus，西元前三百三十四年到西元前兩百六十二年）——土耳其以弗所
（Ephesus）

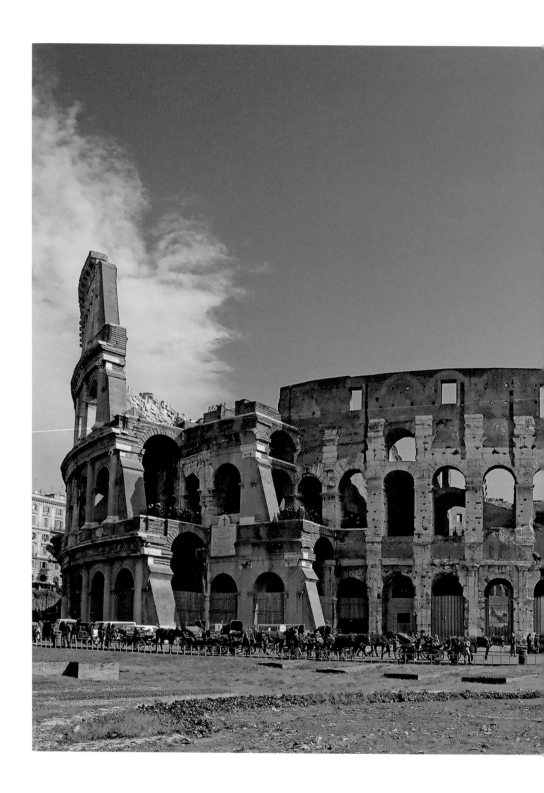

古羅馬

*Ancient
Roman*

較諸希臘，古羅馬的建
築除了神廟，還增加了
各式各樣的市政設施，
標誌歐洲建築史上劃時
代的變化。

伊特魯利亞人
（Etruscan）

在托斯卡尼（Tuscany）艷陽下，曾有一支古老而有生命力的伊特魯利亞文明。伊特魯利亞人的來源不詳，有傳說是小亞細亞（現土耳其西部）的呂底亞（Lydia）王朝的一個部族，約於西元前一二五○年特洛伊戰爭（Trojan War，木馬屠城之役）後避難到義大利中西部。其後迅速崛起，到西元前八世紀，實力為義大利半島各族之冠，勢力擴展南至那不勒斯海灣及龐貝城一帶，北至波谷（The valley of Po），東達亞德里亞海。當他們興盛時，羅馬也受他們管治。後來羅馬強大，伊特魯利亞才受制於羅馬。

西元前三百年羅馬共和國穩定了義大利半島的政治局面，至西元三百六十五年羅馬帝國東西分裂，建築史上稱為羅馬時期。當時羅馬國力大盛，是歷史上唯一能把黑海和地中海都視為內海的國家，版圖西至英格蘭，東及美索不達米亞平原，南達埃及和非洲北部沿海地區，深遠而全面的影響這些地區的發展，建築文化當然也不例外。

羅馬是由拉丁族的移民建立的，但羅馬共和國則融和了義大利半島的許多民族。其中，在羅馬北方的伊特魯利亞人（Etruscan）不但和古希臘文化深有淵源，他們更是天生的建築師，擅長設計和組織大型工程如城牆、運河、排水排污系統等；古希臘的多利安柱被他們修改為簡約的托斯卡尼（Tuscan）柱，又開創了圓拱結構（semi arch）的建造技巧。

古羅馬在建築上之所以大有發展，除了承繼了古希臘的建築文化外，義大利的地理條件對發展建築也得天獨厚。義大利半島雖然狹長，但縱貫南北的亞平寧山脈（Apennines）並沒有分割沿海地區；海岸線雖長，海上交通卻不發達，因為缺乏海灣；反之，沿岸的陸上交通自遠古已非常通暢，大有利於各地交往、建立共和政體和日後的帝國擴張。

在天然建築資源上，義大利半島除了蘊藏大量優質花崗岩、大理石及銅、鐵、錫等外，還有另外三種天賜良材：亞

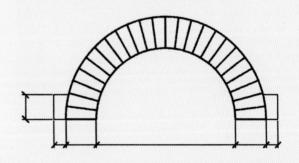

（右圖）古羅馬人開創了圓拱的建築技巧。

平寧山脈的石灰岩、死火山留下的既輕且硬的火山岩（或碎石塊）和火山灰，三者混合便成為堅硬而可塑性強的混凝土，不但可製成堅固的磚塊，更可以澆灌為各式各樣的建築構件。混凝土是革命性的建築材料，它使建築物能夠擺脫樑柱結構的限制，使空間規劃和建築造型更靈活，以應付多樣化的功能要求。

　　較諸希臘，古羅馬的建築除了神廟，還增加了各式各樣的市政設施，標誌歐洲建築史上劃時代的變化。

神廟

　　古羅馬神廟揉合了伊特魯利亞和古希臘兩種建築風格。例如高台階、前柱式門廊，是伊特魯利亞神廟的特色；神殿和柱的分布的樣式，則採用古希臘的，以半柱圍合式（以柱圍繞神殿，柱之間有牆）最普遍。入口沒有固定方向，布局因地制宜；位置多選擇在廣場內容易看到的地方。

　　屋頂大多採用古希臘的金字式木結構，天花板加上木花格鑲板裝飾。這時期已出現各式各樣的拱頂。

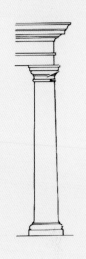

古希臘與伊特魯利亞神廟比較

	古希臘	伊特魯利亞
柱廊	四周環繞	正立面
梯級	周邊，三級	正立面，多級
門廊	神殿前後	神殿前
台階	較矮	較高
內殿	1	3
山牆裝飾	有	或裝飾、或空白、或漏空
屋頂	坡度陡	坡度緩
雕塑分布	山牆及中楣	屋頂
平面	長方	長方、短長方
柱式	多利安、愛奧尼亞、科林斯	科林斯、托斯卡尼（簡約的多利安）

（上圖）古希臘的多利安柱被羅馬人修改為簡約的托斯卡尼柱。

市政設施

廣場

廣場在城市中央，是供市民聚集、購物、抗議或舉辦各種節日活動的戶外公共露天空間。

初期，城市規模較小，只需要一個廣場，布局工整對稱。隨著城市發展，人口增加，原來的廣場不敷使用，由於不斷修改、加建、添加附屬設施，布局也就變成不規則了。

會堂（Basilica）

公平與法治是古羅馬在政治和經濟上的重要精神，會堂便是體現這精神的市政設施。由於地位重要，會堂大多建在廣場附近。

會堂是多功能的，它的設計以民事審訊和交易仲裁為主要功能；此外，在天氣不佳時，還可以為市民提供戶內活動場所。既然以實用為主，因此外牆不帶裝飾，有些甚至只三面有外牆。

會堂內多呈長方形，比例約二比一。進口的方向因地制宜。

會堂裡分為大堂和側堂，以柱列分隔。側堂分為兩層，上層為參觀者或旁聽者而設；大堂比側堂高，形成不同高度的屋頂；兩個屋頂之間裝置窗戶，讓天然光線進入堂內。

在長方形會堂的盡頭，有一個半圓形的地方，地面稍高，

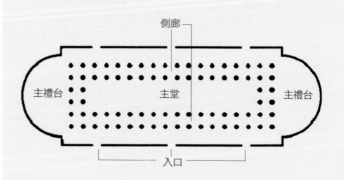

（右圖）古羅馬會堂平面示意圖

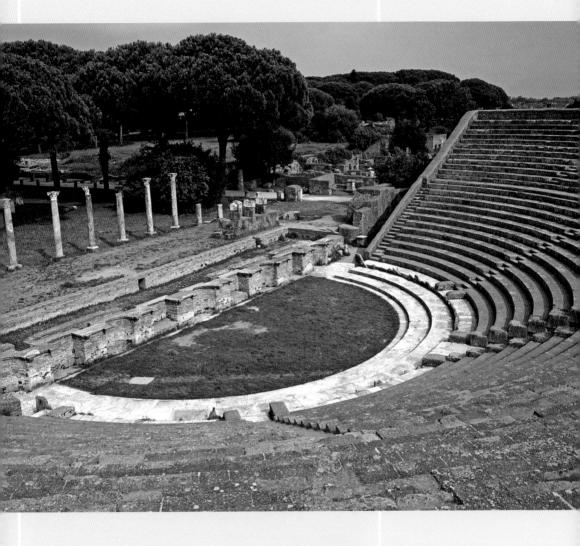

用柱或欄杆分隔。審判仲裁時，主理者坐在這裡，前面是市民代表的位置；舉行交易時，在這裡擺設祭壇，完成祭禮後，才進行交易。

　　會堂的長形布局的規劃概念，日後被基督教採用，因此，基督教堂亦被稱為會堂式教堂（basilica church）。

其他

　　其他市政設施還有浴場、劇院、競技場、馬戲場、凱旋門、紀念柱、輸水道、噴泉和橋樑等。

（上圖）建於西元一九六年的奧斯蒂亞劇院（The Theatre of Ostia）。

Pantheon

萬神廟

義大利羅馬

建造年代
西元 120 年到 124 年

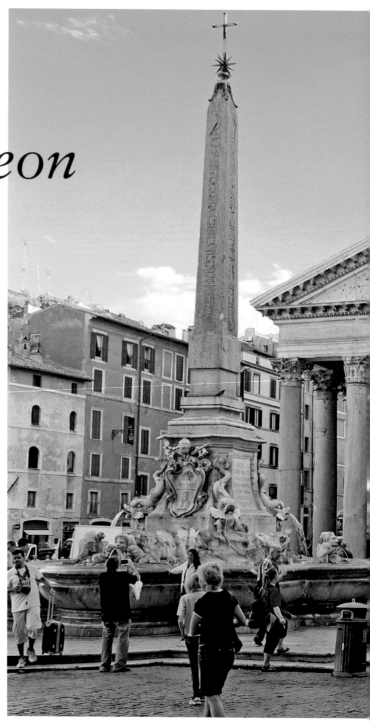

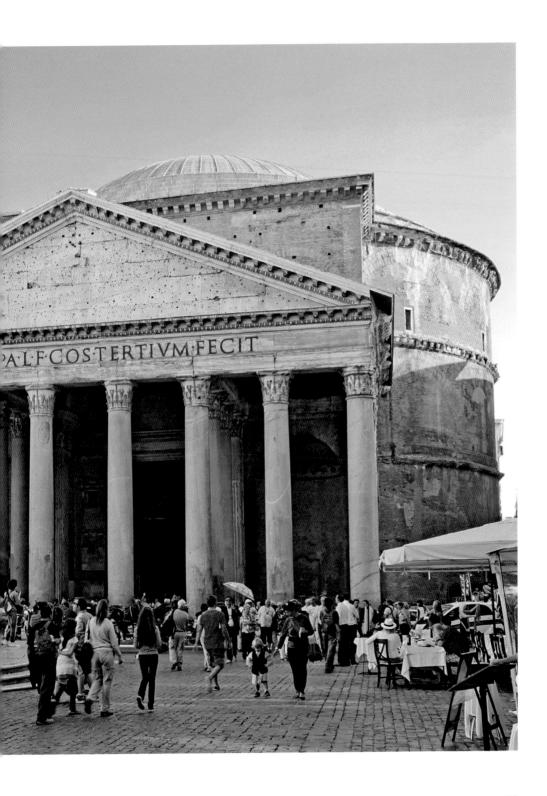

雖然千百年來，萬神廟經過無數次更改和復修，仍不失是現存最經典、最完美的古羅馬建築；也是義大利文藝復興初期，建築師的重點研究對象，在西方建築史的地位無可代替。旅行者若稍微留心就不難察覺到一些至今還經常採用的基本建築元素。

若要認識萬神廟的文化內涵，先要追溯它的前身。

神廟始建於西元前二十五年，是阿格里帕（Agrippa）為了紀念屋大維（Octavius）建立帝國而建的，他打敗安東尼和埃及艷后──托勒密王朝克利奧帕特拉七世（Cleopatra VII），死後被封為神。阿格里帕是屋大維的女婿，最得力的將軍、市政官，也是王位繼承人提貝里烏斯（Tiberius）的岳父。

這時希臘已被羅馬所併，兩種建築文化相互碰撞。萬神廟採用了受古希臘影響而又截然不同的伊特魯利亞（Etruscan）風格。史載，該神廟是長方形的，門口向南，十托斯卡尼柱制；可惜在西元八十年時被焚毀。

現在看到的萬神廟是圓形的，有一個長方形門廊，是西元一百二十五年熱衷建築藝術的國王哈德良（Hadrian）所建。

圓殿建在原神廟進口的前方，原神廟的位置重建為萬神廟的門廊，進口改在北邊。雖然山牆的青銅浮雕已不復見，而且驟眼看來，門廊的建築形制放棄了伊特魯利亞式，已改用希臘化時期的八科林斯柱制，但走進門廊，便發覺與古希臘建築又不盡相同：首先，在列柱之後，多了兩排柱；在橫樑上承托屋頂的，並不是古希臘傳統的短柱，而是磚造的半圓拱頂，屋頂木椽直接擱在拱牆上，反映這時期磚石技巧已滲入古希臘的樑柱結構了。門廊的布局仍保留伊特魯利亞的三間形制：中間是通往圓殿的門道，兩旁是屋大維和阿格里帕的神殿；這證明古羅馬人能夠用新技術把羅馬的和希臘的建築文化結合起來，為日後融合不同的建築文化提供了

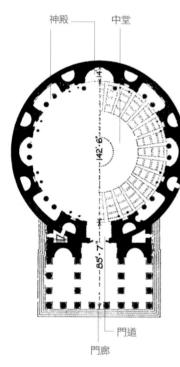

神殿　　　中堂

142'6"

85'7"

門道

門廊

（上圖）萬神廟平面圖
（右頁圖）穹頂是一個大洞，
自然光從天而降。

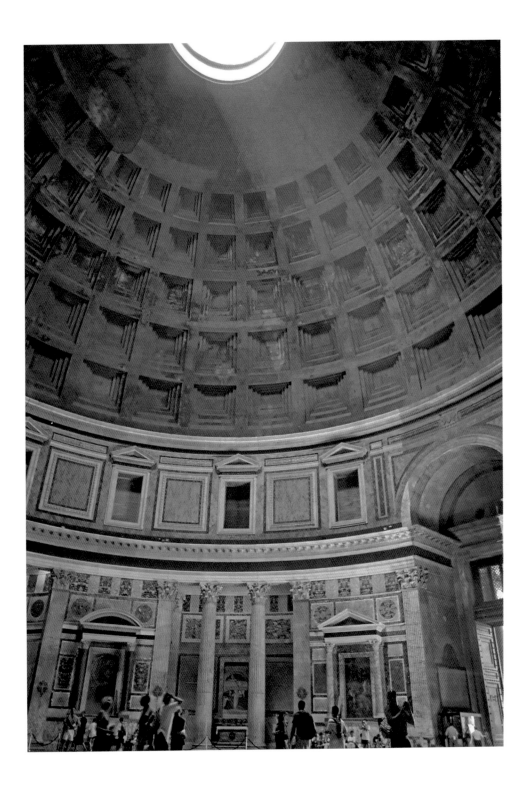

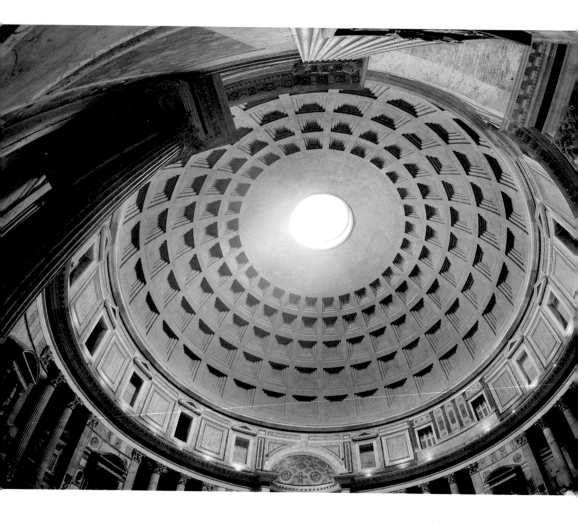

範例，是建築史上的里程碑。

　　圓殿的造型簡單，卻是古羅馬文化、藝術、科技與文明的結合體。平面內直徑約四十三公尺，穹頂到地面高度也恰巧相同，這意味著室內包藏著一個球形的空間。穹頂是一個直徑八點九公尺的大洞（亦稱天眼），自然光從天而降，也隨時間推移，在不同的角度投向每一角落。此外，殿內還附建有四長方、三半圓的小神殿供奉七大行星神祇。總而言之，萬神廟空間的雕琢、光線的塑造、小神殿的安排，象徵著天與地、神與人的關係和古羅馬人的宇宙觀。

（上圖）混凝土穹頂有凹格子。

從建築角度去看，無論球體、半球體或部分球體都是最能抗衡壓力和張力的結構。半球形的穹頂說明古羅馬人已充分掌握到這結構的技術。穹頂用混凝土澆灌而成，上薄下厚，但最薄的上部也達一點二公尺；穹外以青銅塊保護（已拆除，現改為鉛片），穹內則以大理石塊及青銅箍裝嵌；穹頂下部的凹格子，除了裝飾，也可以減輕重量。在十五世紀佛羅倫斯的聖母百花大教堂刻意要比它做得大一點，此前，萬神廟的穹頂一直是全歐洲最大的。後世的肋拱穹頂（rib and panel vault）技術也是在萬神廟穹頂的基礎上演進而來的。

從表面上，看不出有沒有用混凝土來做承重的外牆，但從水泥砂牆面抹灰剝落了的部分看，牆體是磚砌的，用了半圓拱技術來穩固的三疊式磚石結構（alternative layers）。牆內大理石貼面，造型上用了很多古希臘的建築樣式。更值得一提的是，這時期柱不再是必須的結構組件，而是分割空間及裝飾用的建築構件了。這個理念，在西方建築藝術的發展過程中影響深遠。

（下圖）三疊式承重牆上依稀見到每一疊的圓拱。

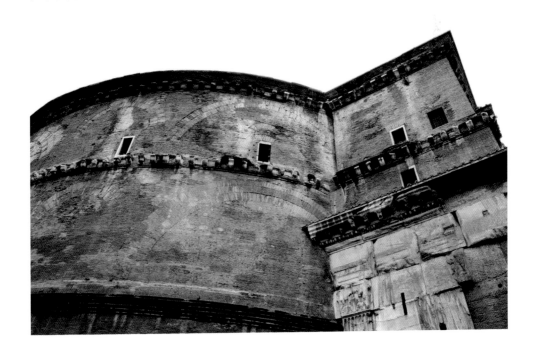

The Forum of Romanum

古羅馬廣場

義大利羅馬

建造年代
西元 312 年前

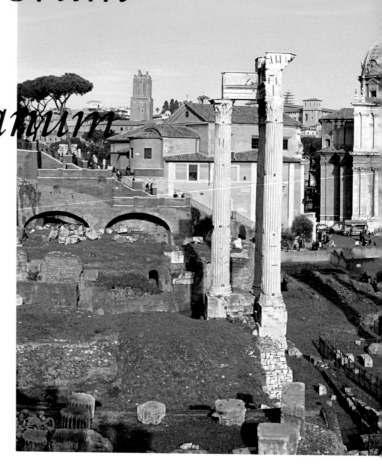

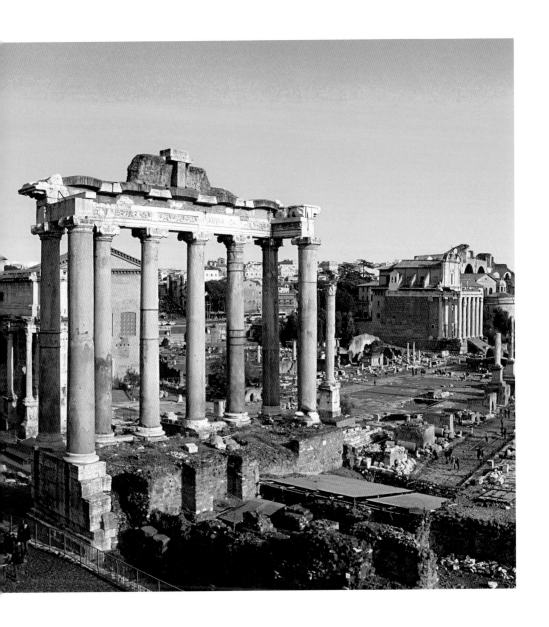

古羅馬廣場在羅馬市的中心，台伯河（Tiber River）東岸的小平原上，三面被著名的羅馬七小山丘環抱，其中，南面的巴拉丁山（Palatine Hill）曾是宮殿的所在地和達官貴人的居所，西北的卡比托利山（Capitoline Hill，英語「首都」一詞的來源）更是共和國和帝國的宗教政治中心。

由於地理條件的關係，廣場所在的位置自古便是古羅馬先民聚居和集市的地方。共和國時期，政府銳意把它經營為宗教、政治、經濟中心，在周邊加建了可以公開參拜的神廟、多功能會堂、行政設施及可以讓市民舉辦慶典活動或向政府表達意見的戶外空間。雖然羅馬帝國在共和國的概念上，不斷擴建廣場，但這時期的建設大都有對帝王歌功頌德的色彩。

可惜西元四世紀，羅馬帝國分裂後，西羅馬帝國日漸衰落，帝國版圖地區政治混亂，基督教的傳入更改變了原來的宗教和經濟形態，西歐進入了長達千年的所謂「黑暗時代」。其間，廣場的神廟被改為新的宗教用途，部分設施更被拆卸，改建為教堂。廣場的功能不再，經悠久歲月，較大型的建築物都已面目全非，遺址也不容易辨認。幸好，一些具指標性的小型建築文物如凱旋門、圖拉真和佛卡斯圓柱等，相對完好，讓遊人還依稀感覺到昔日的規模。

古羅馬廣場是共和國和帝國興衰的印記，雖然現在已成廢墟，但仍被認定為世界文化遺產，是記錄古羅馬的政治、經濟生態和古羅馬人日常生活的載體。如果仔細欣賞，仍會找到一些對西方文化發展影響深遠的建築片段。

（下圖）古羅馬廣場復原平面示意圖

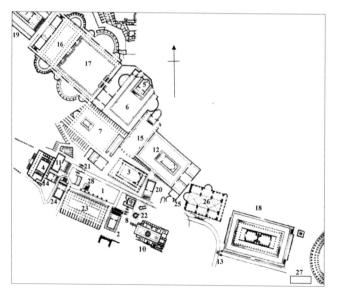

編號	名稱	年份	執政官
1	古羅馬廣場（Forum Romanum）原址	西元前6世紀前	
2	卡斯托爾和波呂克斯神廟 （The Temple of Castor and Pollux）	482BC	不詳
3	艾米利亞會堂（Basilica Aemilia）	78BC	艾米利斯（Aemilius）
4	檔案館（Tabularium）	78BC	艾米利斯
5	戰神廟（Temple of Mars Ultor）	46BC	凱撒
6	奧古斯都廣場（Forum of Augustus）	42BC	屋大維（Octavius）
7	凱撒廣場／維納斯神廟 （Forum of Caesar / Temple of Venus Genetrix）	42BC	屋大維
8	奧古斯都凱旋門（Arch of Augustus）	29BC	屋大維
9	凱撒神廟（Temple of Divus Julius）	29BC	屋大維
10	貞女之屋（House of The Vestal Virgins）	54-64AD	尼祿（Nero）
11	協和神廟（Temple of Concord）	7BC-10AD	屋大維
12	維斯巴辛廣場／和平廟 （Forum of Vespasian / Temple of Peace）	71-75AD	維斯巴辛（Vespasian）
13	提圖斯凱旋門（Arch of Titus）	82AD	圖密善（Domitian）
14	維斯巴辛神廟（Temple of Vespasian）	95AD	圖密善
15	涅爾瓦廣場（Forum of Nerva）及藥神廟	98AD	涅爾瓦（Nerva）
16	圖拉真會堂及柱（Basilica / Column of Trajan）	98-113AD	圖拉真（Trajan）
17	圖拉真廣場（Forum of Trajan）	98-113AD	圖拉真
18	維納斯及羅馬女神廟 （Temple of Venus and Rome）	123-135AD	哈德良（Hadrian）
19	圖拉真廟（Temple of Trajan）	125-138AD	哈德良
20	安東尼與法斯提娜神廟 （Temple of Antoninus and Faustina）	141AD	安敦寧・畢尤 （Antoninus Pius）
21	塞維魯凱旋門（Arch of Septimius Severus）	203AD	卡拉卡拉／基提 （Caracalla / Geta）
22	灶君廟（Temple of Vesta）	205AD	賽佛勒斯（Severus）
23	朱利亞會堂（Basilica Julia）	46BC-283AD	凱撒／戴奧克里提安 （Diocletian）
24	農神廟（Temple of Saturn）	284AD	卡里烏斯（Carius）
25	羅姆盧斯廟（Temple of Romulus）	312AD	馬克森提烏斯（Maxentius）
26	君士坦丁會堂（Basilica of Constantine）	310-313AD	君士坦丁（Constantine） ／馬克森提烏斯
27	君士坦丁凱旋門（Arch of Constantine）	315AD	君士坦丁一世（Constantine I）
28	佛卡斯圓柱（Column of Phocas）	608AD	不詳

共和國建設（508BC～27BC）

帝國建設（27BC～476AD）

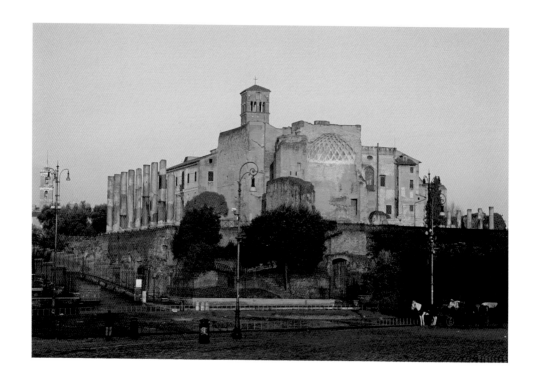

維納斯及羅馬女神廟
（The Temple of Venus and Rome）

　　女神廟位於古羅馬廣場東端，正對著大競技場，經過二十多年重修，於二○一○年再開放。

　　神廟與萬神廟同期，也是皇帝哈德良興建，約當東漢中後期。它非常大，長一百六十五點五公尺，寬一百零四點七公尺，是十柱假雙外柱制式，曾由約兩百條來自埃及的大理石柱組成柱廊，圍繞神廟。建築師是來自大馬士革的阿波羅多拉（**Apollodorus of Damascus**），因而設計揉合了一些古西亞的建築元素，例如拱頂、磚石承重構件等。

　　本來神廟同時供奉愛神維納斯和象徵共和國的羅馬女神，所以一廟而隔開東西兩殿，原來的入口也分別設在東西門廊。神廟最有特色的地方，是半圓形平面和半拱頂神殿，混凝土澆灌的拱頂由承重牆支撐。這是日後所有半圓神殿

（上圖）維納斯及羅馬女神廟
（右頁圖）安東尼與法斯提娜
神廟

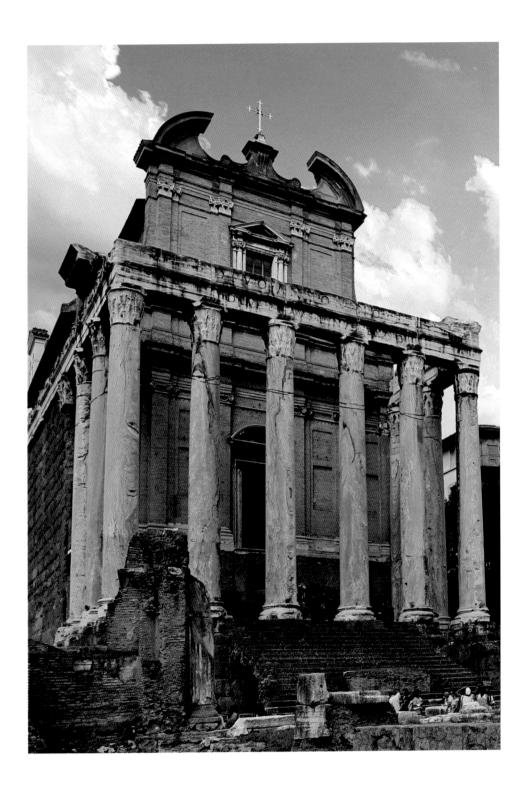

（apse）的雛形，基督教聖殿的前身。神廟的木結構金字頂不存，甚至覆蓋屋頂的鍍金青銅片也在七世紀時被教宗拆下，用到聖彼得大教堂；但正因為有缺損，走近看，可以見到混凝土結構最原始的建造方法。

安東尼與法斯提娜神廟
（The Temple of Antoninus and Faustina）

和其他神廟比較，規模較小，裝飾也較簡單，是第十五位皇帝安東尼派亞斯（Antoninus Pius）為紀念妻子法斯提娜而於西元一四一年興建。

採用六前柱形式，前廊較深；台階是典型的伊特魯利亞式，高約四點八公尺，柱子是科林斯式。有趣的是，建築物上部和下部的風格極不協調，原來十七世紀時，拆除了原來門廊上的三角形山牆和屋頂，改為文藝復興時期的巴洛克風格，而神廟也改稱為米蘭達的聖羅倫佐教堂（The Church of S.Lorenzo in Miranda）。

加斯達和普洛斯神廟
（The Temple of Castor and Pollux）

這是兩個拉丁化了的希臘神，傳說他們分別是斯巴達國王的兒子和天神宙斯的兒子。因為他們在西元前四百九十六年協助羅馬人打敗大敵伊特魯利亞，於是羅馬人在西元前四百八十二年把神廟奉獻給這兩個神。

神廟曾多次被破壞、重建，原建築是八前柱及外柱環繞式，現剩下來的三條柱子，是西元前十四年重建的遺物。伊特魯利亞式磚石台階高六點七公尺，台階下，柱與柱之間留下的筒形拱頂的空間，據說是儲存公共財富的地方。

現神廟最值得欣賞的是剩下來的柱子的頂部，是科林斯和愛奧利亞柱式的混合體（Composite order），工藝十分精細，是古羅馬建築的特色，已不多見。

（上圖）科林斯和愛奧尼亞柱混合柱柱頭
（右頁圖）加斯達和普洛斯神廟

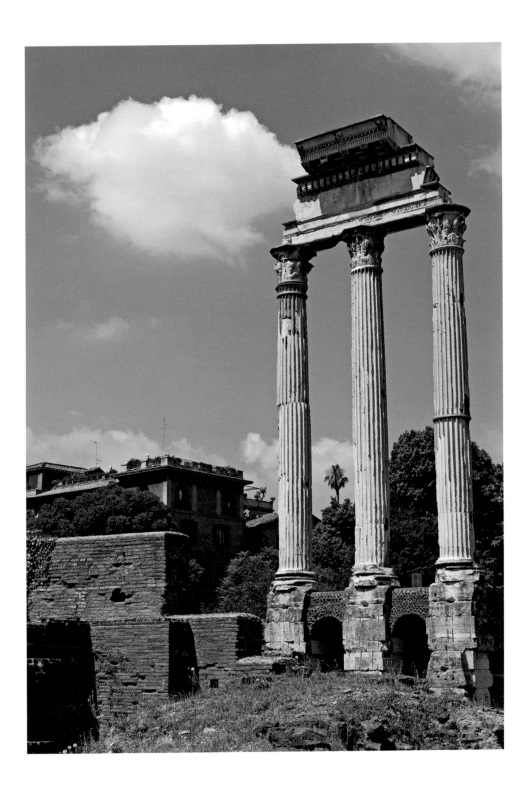

其他
古羅馬著名
建築

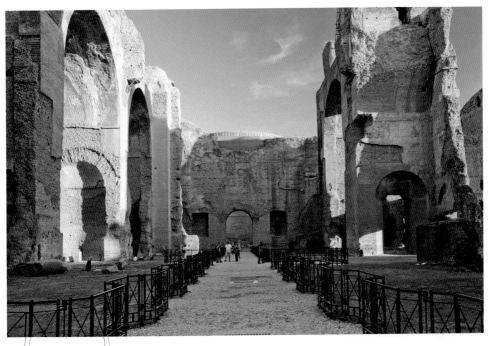

1.大競技場（The Colosseum，西元十年到西元八十二年）——義大利羅馬
2.帝王之柱（The column of Marcus Anrelius，西元一百七十四年）——義大利羅馬
3.昆提里引水道（The Quintili Aqueduct，二世紀初）——義大利羅馬
4.卡拉卡拉浴場（The Thermae of Garacalla，西元兩百一十一年到兩百一十七年）——義大利羅馬
5.馬克森提烏斯馬戲場（The Circus of Maxentius，西元三百一十一年）——義大利羅馬

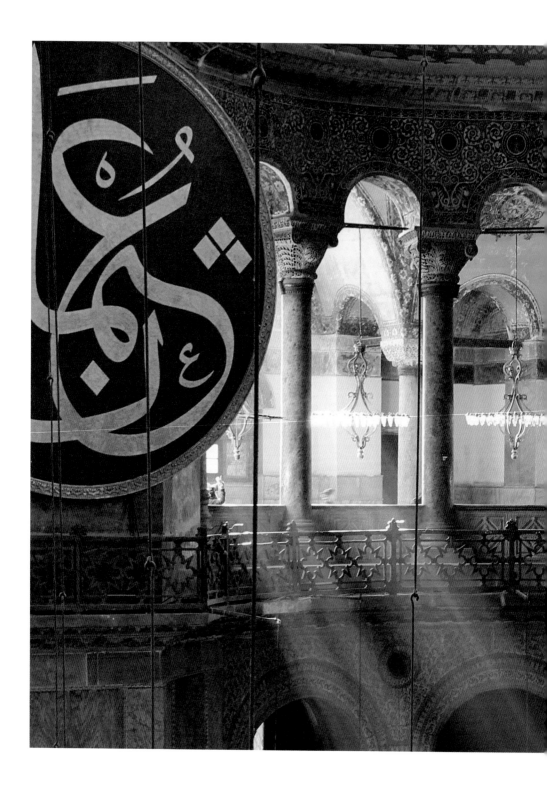

4

拜占庭

Byzantine

拜占庭帝國簡單來說，
就是東羅馬帝國。除了
教堂建築之外，他們發
明的馬賽克鑲嵌也影響
了現代人的生活。

看拜占庭建築，其實是看東羅馬帝國的建築，以及看它的流風怎樣在歐洲中世紀時傳播，甚至影響到中國東北。

簡單來説，拜占庭帝國就是東羅馬帝國。而拜占庭這個地方，就在今天土耳其的伊斯坦堡，又曾經叫做君士坦丁堡。

建築風格的成因

拜占庭帝國既然是羅馬帝國的延續，它的建築文化也源於羅馬帝國。但拜占庭國祚長，而且新首都有新的地緣因素，更受希臘和地中海東部的影響。黑海——馬爾馬拉海（伊斯坦堡所在）——愛琴海之間的南北向訊息、物資和人才交流也更頻繁。拜占庭帝國為了鞏固統治，回復羅馬帝國的輝煌，因此採用開放政策，鼓勵各地的知識分子參與建設。

今天能看到的拜占庭建築，以教堂最有代表性。

拜占庭在建築上有兩個值得注意的地方：

1.建築材料的改變

羅馬建築的結構以石材為主，但拜占庭帝國境內缺乏石材，要從外地進口，價格昂貴且供應不穩定。於是，早期多從舊建築拆下石材，但資源有限，很快便用盡了。幸而帝國境內有大量優質黏土，拜占庭帝國便用羅馬傳統的製造三合土方法，把小石塊、破碎陶瓷、石灰和黏土混合做磚以減少用石材。隨著製磚技術的改進，磚漸漸代替了石塊的功能。

2.宗教改變

羅馬本來信多神教，為爭取基督教徒支持，把基督教定為國教。由於宗教轉變了，原來朝拜諸神之殿變為傳承教義的教堂。功能上的轉變，促使建築規劃上的改變。

建築特色留意點
結構

· 多樣化的穹頂：是拜占庭建築的大特色，主要有半球、覆合、西瓜及洋蔥等形狀。穹頂能夠多樣化，是因為穹頂的

拜占庭帝國

拜占庭本來只是一個小地方的名字，希臘人早在西元前就殖民到這裡。後來連希臘一起併入羅馬帝國。

早在羅馬帝國分成東西之前，羅馬皇帝君士坦丁就曾在這裡建立新首都，所以羅馬帝國的首都不是只有羅馬。到羅馬帝國分裂為東西，尤其是西羅馬帝國滅亡之後，這裡就成為羅馬帝國的中心。整個帝國叫東羅馬帝國，或者拜占庭帝國。東羅馬帝國上承羅馬帝國，六世紀時最盛，版圖跨歐、亞、非洲，包括義大利。

東羅馬帝國延續的時間很長，到西元一四五三年才被信伊斯蘭教的突厥人所滅。那是明朝中期的事。當時明朝皇帝的年號是景泰，也就是以俗稱景泰藍出名的時代。

漢朝之後，與中國來往的羅馬帝國主要是指拜占庭帝國。

下面用了環座（circling ring）和帆拱（pendentive）這種結構組合。此外，這種結構下，有大幅外牆不必承重，選擇窗戶位置就更有彈性，豐富了自然採光的效果。

‧磚砌藝術的發展：立面設計比較全面，裝飾也比較講究。隨著技術進步，高品質面磚的出現，創作出如十字形、山字形、人字形、魚骨形等千變萬化的磚砌造型；或混合不同顏色的磚塊，或加上少量石塊裝飾，豐富了立面的藝術表現。

‧石柱退居次要：和希臘羅馬的石建築不同，拜占庭的結構以磚牆來承重。石柱經常只用於次要的結構，甚至只作裝飾。由於這樣，柱子造型千姿百態，柱的應用擺脫了前希臘──羅馬的制式和秩序。

平面布局

‧宗教建築的新規劃：本來羅馬神殿的平面布局，是以圓廳（rotunda）和門廊（portico）組合。隨著宗教功能的改變，拜占庭的教堂漸漸發展為方形或短長方形，面積和高度也增加了。從前突出在主建築外的門廊變成了建築內的門廳（vestibule），為了凸顯進口的重要性和氣勢，於是在大門旁加上拱門形狀的裝飾線條，使人從遠處也察覺到進口在那裡。

內裝修

‧為了美化磚牆，增加氣派，內裝修多以進口大理石貼面，進一步發揮羅馬帝國這種裝修方法。使用馬賽克（由小石塊或小片玻璃拼成的貼面材料）於歐洲更是劃時代的貢獻。為了和羅馬多神教的形象有別，拜占庭放棄了雕像，改用馬賽克鑲嵌而成的宗教圖像。由於這種新手法不受空間限制，可以把宗教訊息靈活地表達在地板、牆壁，甚至天花板上，開啟了馬賽克鑲嵌畫的先河，後來更發展成為手繪畫，用到其他建築去。

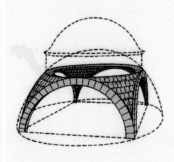

（下圖）帆拱為三角形的半穹窿。

現代生活裡的拜占庭

拜占庭的建築文化經過長時期的發展，部分已融入今天日常生活中。拜占庭用彩色石子做馬賽克畫，價值高昂，用作部分牆面的裝飾；現代的馬賽克磚（俗稱紙皮石）是大量生產的工業品，足可以用在整棟大樓的外牆。

Hagia Sophia

聖索非亞
大教堂

土耳其伊斯坦堡

建造年代
西元 532 年到 537 年

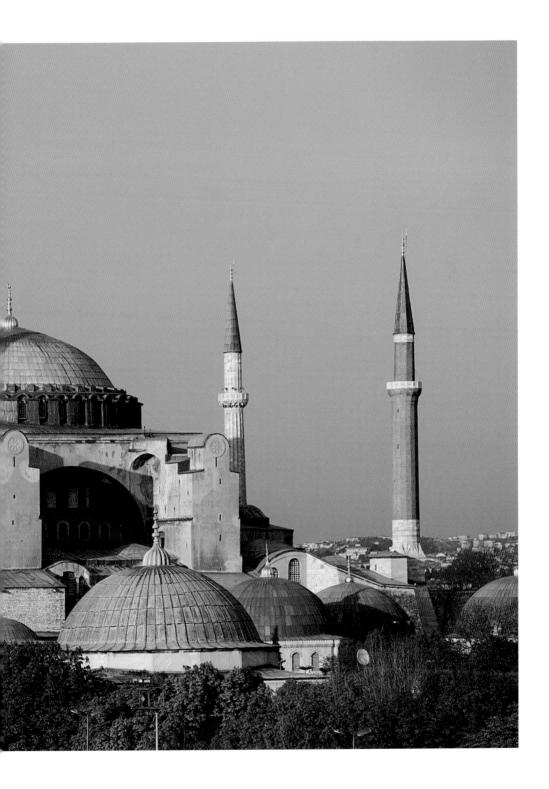

外觀看點

聖索非亞大教堂的造型簡樸，比例雄渾有力（四周的伊斯蘭教宣禮塔是後加的，但沒有破壞教堂良好的外觀造型）。

外牆以抹灰、粉刷完成，不加修飾。

主穹頂由五公分薄的楔形磚砌成，但因外層覆蓋鉛片，看不到磚。主穹頂下的環座看得很清楚，雖然有窗，但這一圈外突的構件加強了承托主穹頂的力量。

所有穹頂明顯突出於建築上方，初看複雜，但因為造型對稱，比例良好，而不覺雜亂。當你進入教堂，看過主穹頂、半穹頂等組成的複雜頂部結構之後，再出來細看，就更明白這些穹頂的安排了。

進入教堂前，留意面對西北的進口有四條扶壁石柱，沒有抹灰，可以清楚觀察建材。扶壁的作用下文再詳講。

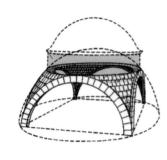

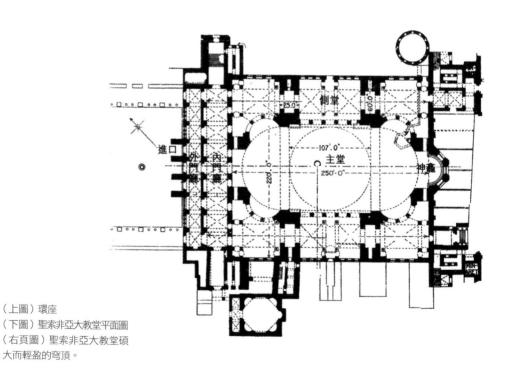

（上圖）環座
（下圖）聖索非亞大教堂平面圖
（右頁圖）聖索非亞大教堂碩大而輕盈的穹頂。

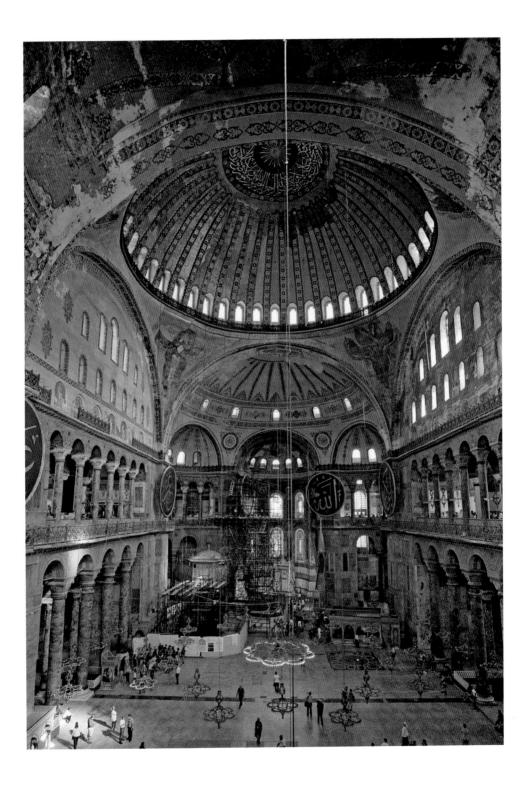

內部看點

　　從大門進入，經過兩重門廳時，除了看馬賽克聖像，還可以留意門廳都是狹長的空間，與接下來的開闊中心區形成空間對比。

　　進入教堂的中心區，你能不感到宏偉嗎？想一下這是西元五六二年重建而成的（在中國是南北朝）！你可能覺得羅馬聖彼得大教堂的空間更大、穹頂更雄偉，但眼前這個教堂比它早近一千年。你可以說羅馬萬神殿的穹頂直徑更大，時間更早，但萬神殿內部空間卻不及這裡寬敞。有一千年時間，它曾是最大的教堂，拜占庭的君主在這裡加冕。

　　‧穹頂和內部空間：大堂中心區是正方形的，有一個直徑約三十三公尺，高約五十六公尺的主穹頂。東西兩端還有半圓的副空間，頂部是半穹頂。主副結合，使室內形成橢圓形的朝拜空間。在東西的半圓副空間的四角，設有羅馬人傳統使用的半圓形座談間（**exedrae**），為了界定這個空間，頂部也造成半穹頂。各種穹頂於是湊成複雜的頂部。

　　我們欣賞這個教堂的複雜頂部時，一定會留意到約二十層樓高的碩大穹頂不像要壓下來，而猶如懸掛起來一樣輕盈。這是有技巧的。

　　這個主穹頂不是直接壓在承重牆上，而是首先坐落在環座（有一圈窗的地方上，我們在外面已經看過它怎樣加強支撐又大又重的穹頂），然後再坐落在三角形的帆拱（四角四個大天使的位置）上。帆拱的底部分別坐落在四條柱墩上，柱墩以半隱藏在外牆的扶壁來斜撐著。於是柱和扶壁渾然一

（右圖）Exedrae原是希臘思想家在露天公開辯論的公共建築，半圓狀，沿邊設座位。這概念被羅馬人引入室內，加上背壁或柱子及透光的半穹頂。
（右頁圖）穹頂底部的窗，是教堂的光線來源。

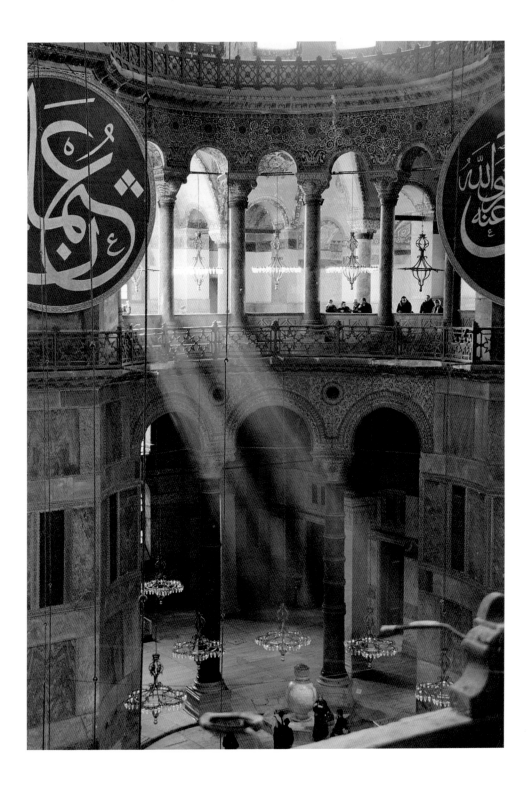

體，它們之間的拱洞變成側堂的通道。此外，室內所有建築元素如柱、壁、門、窗、洞、廊、走道、過廳，以至各空間等的比例和佈置，例如大小、高低、前後，都是漸進式的，相互協調。南北兩層柱廊可以明顯見到這種下大上小的漸進安排。這種有序的安排，有助隱藏巨大的柱墩和扶壁。這是視覺效果，也是建築藝術的表現。比較而言，聖彼得的穹頂承重柱就十分明顯。

‧窗戶和自然採光：光線來自各大小穹頂底部的窗戶，以及非結構部分的窗戶——即不是主力牆的拱頂的幾排大窗。可見環座和三角形半穹窿對窗戶位置的影響。窗戶的半圓拱

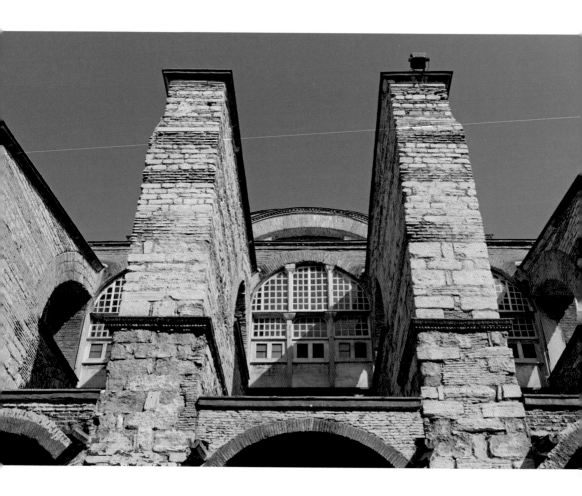

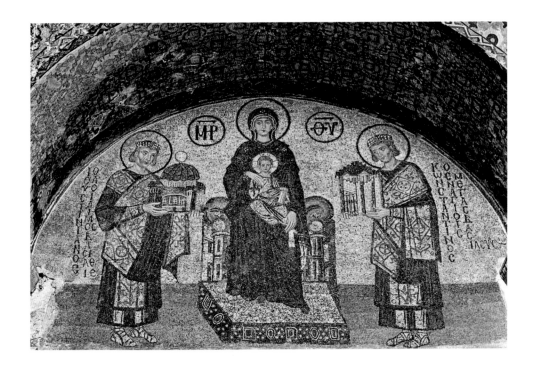

頂和直長方形，是典型羅馬風格。

　‧扶壁的雛形：扶壁在後世的建築大有發展，像巴黎聖母院的飛扶壁就很有名。而聖索非亞教堂四角四根長七點七公尺、寬十八點五公尺的大柱是主穹頂的承重柱，也有扶壁支撐，只是隱藏起來。

　‧柱：中心區南北兩側長七十七公尺、兩層高的副堂有各種柱，由於在承重上只起次要作用，所以柱的花樣很多，有些柱頭雕刻很深，有玲瓏的效果。這些墨綠色的石柱是取用舊石材重新用的例子。半圓形座談間的黑紅色石柱也是從別的羅馬神廟搬來的。

　‧馬賽克：四個三角形半穹窿的裝飾是用金色馬賽克鑲嵌的天使圖像，教堂進口的門廳以及上層仍然見到金碧輝煌的馬賽克聖人圖像；地面原以馬賽克鋪砌圖形等。同時可以留意內牆和柱面鑲上不同的大理石。這些都是拜占庭始創的建築特色。

（上圖）金碧輝煌的馬賽克聖人圖像。

其他
拜占庭風格著名
建築

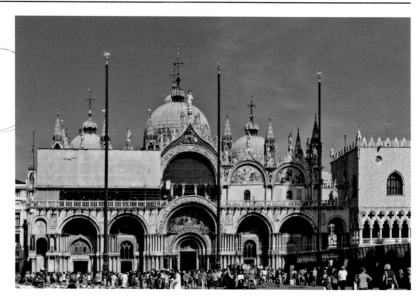

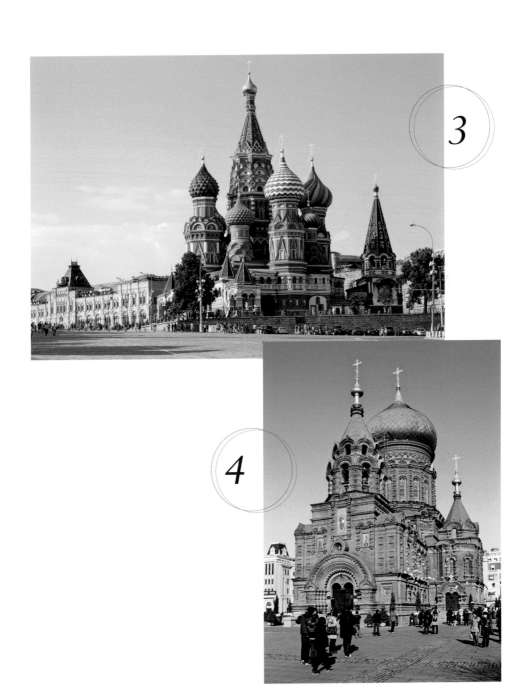

1.聖馬可大教堂（St. Mark Basilica，西元一○四二年到一○八五年，始建於西元八二九年）──義大利威尼斯
2.倫敦塔的穹頂（The Dome of London Tower，西元一○八六年到一○九七年）──英國倫敦
3.聖瓦西里大教堂（St. Vasily Cathedral，西元一五五五年到一五六一年）──俄羅斯莫斯科
4.聖索非亞教堂（西元一九○七年到一九三二年）──中國哈爾濱

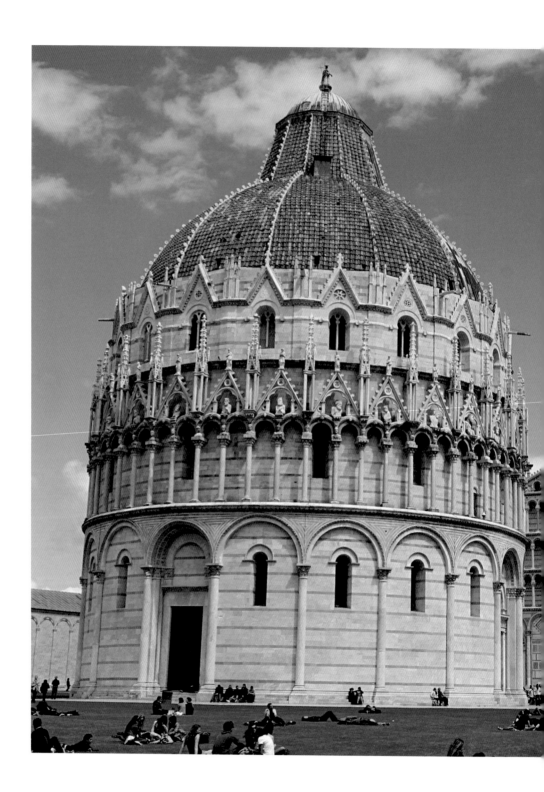

5

羅馬風

Romanesque

西羅馬滅亡後，它的建
築文化在這些地方衍生
變化幾百年，到九世紀
時初步形成風格。而城
堡和教堂是羅馬風的兩
種代表性建築。

西羅馬帝國亡後到文藝復興前，這段期間被稱為「黑暗年代（Dark Age）」。這時期，版圖內的殖民地分裂成大大小小的邦國，遍及今天法國、德國、荷蘭、義大利、波希米亞、奧地利、西班牙、葡萄牙等地。這些日耳曼族為主的邦國，文化水平不高，雖然都信基督教，但爭權奪利，人民困苦，文藝科技發展不前。

西羅馬雖亡，它的建築文化在這些地方衍生變化幾百年，到九世紀，即大約中國唐末五代時，初步形成風格。由於有古羅馬建築的基因，所以稱為羅馬風格（亦稱仿羅馬式）。在英國也叫做諾曼建築風格（Norman Architecture），因為是十一世紀後諾曼人入主英國時傳入的。

建築風格的成因

從羅馬帝國分裂出來的邦國，雖然承襲羅馬的建築文化和技術，但受經濟條件所限，並且融合當地的條件和環境，規劃以務實為主，風格簡樸，布局上因地制宜。

早在羅馬帝國時期，來自東方、主張一神的基督教已經成為國教，此時政治權力日漸高漲，並且和貴族的利益唇齒相依，控制了政治和國計民生，壟斷了教育、知識、醫藥衛生以至生活的所有公共設施。

各國雖然各自為政，但大多數與拜占庭帝國（東羅馬帝國）保持緊密的經貿關係，文化藝術也受拜占庭的影響，建築構件也就漸漸脫離昔日的規制。

這時的建設多以軍事防衛及彰顯宗教威嚴和傳遞神的訊息為目的。城堡和教堂是羅馬風的兩種代表性建築。

建築特色留意點
結構

·頂部：九世紀之前的基督教早期建築，可能受經濟條件所限，教堂頂少見巨大的穹頂，而多是木造的金字頂。金字

頂也是羅馬的建築形式。九世紀以後，漸漸在大堂以磚石加造了羅馬時期的半同心圓拱頂。羅馬風時期，肋拱穹頂的發明影響最深刻，概念是用石造的骨架把拱頂的重量傳送到石柱。這技術不但改變了以往用牆來承托拱頂的方法，也少用了石材，節省了成本，而造型又可以靈活多變。

‧壁柱（pilaster）和扶壁（buttress）：這時期，建築師已經認識到用磚造的壁柱和扶壁，可以減少承重牆的厚度，增加使用空間，同時比較省錢，這概念在二十世紀鋼筋三合土普遍使用之前一直使用。扶壁更是日後哥德建築的石造飛扶壁的前身。

‧門窗：門窗形狀仍然用羅馬的同心圓拱頂，但退裝在外牆，與外牆的內壁平齊。從外面看，凹入的位置使門框窗框可以加上一層層逐漸擴展的裝飾。教堂山牆上方加上圓窗（亦稱玫瑰窗），嵌裝彩色透明玻璃，把自然光引入中堂。

‧柱廊：用多條柱子以半圓拱頂連結而成的柱廊

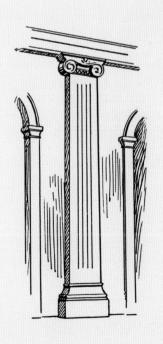

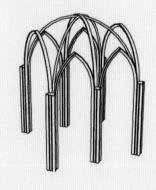

（上圖）肋拱穹頂
（左圖）壁柱

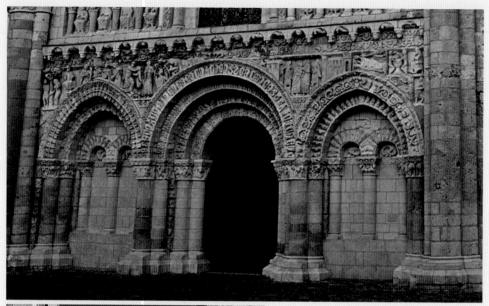

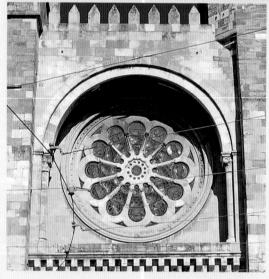

（colonade），早期用來分隔主堂和
側堂的空間，後來更普遍用來做建築
立面的裝飾。

　·柱：義大利仍採用原羅馬時期的
獨塊石柱，但其他地區多採用圓石筒
填上石頭，疊砌成柱。柱身雕塑各種
線條，柱頭（capital）也脫離了羅馬
的規範，造型多樣化。

　·外牆：除了用柱廊、壁柱、扶壁
裝飾之外，更用大小和顏色不同的磚
石塊鋪砌成各種圖案，並加上動植物
雕刻或雕塑等。

平面布局

　　脫胎自羅馬神廟的圓殿的教堂平面布局，不久便改為
羅馬公共建築如法院、洗浴場等的長方形布局（basilica

（上圖）退裝的門
（下圖）玫瑰窗

plan）。中後期在建築兩側加上耳房（transept），使平面更像十字架形狀。

　　長方形的堂內用排柱分割為中堂和兩至四個側堂；聖殿設在突出於中堂盡處的半圓空間（或半多角）。

　　根據各地不同的條件，有些加上鐘樓和浸洗池設施。

內裝修

　　內牆用大理石貼面，加上宗教題材的拜占庭式馬賽克畫和手繪畫裝飾。

（左圖）脫離羅馬規範的柱

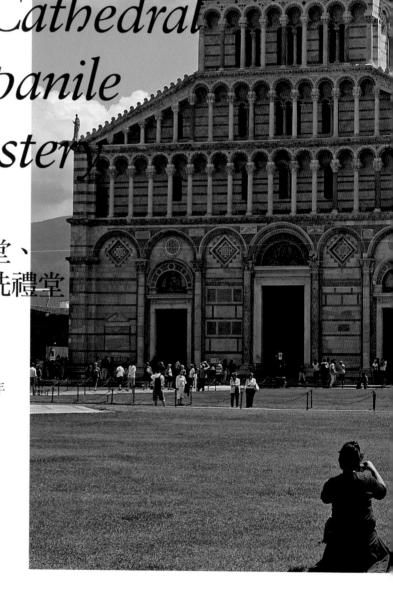

Pisa Cathedral Campanile Baptistery

比薩大教堂、斜塔和浸洗禮堂

義大利比薩

建造年代
西元 1063 年到 1092 年

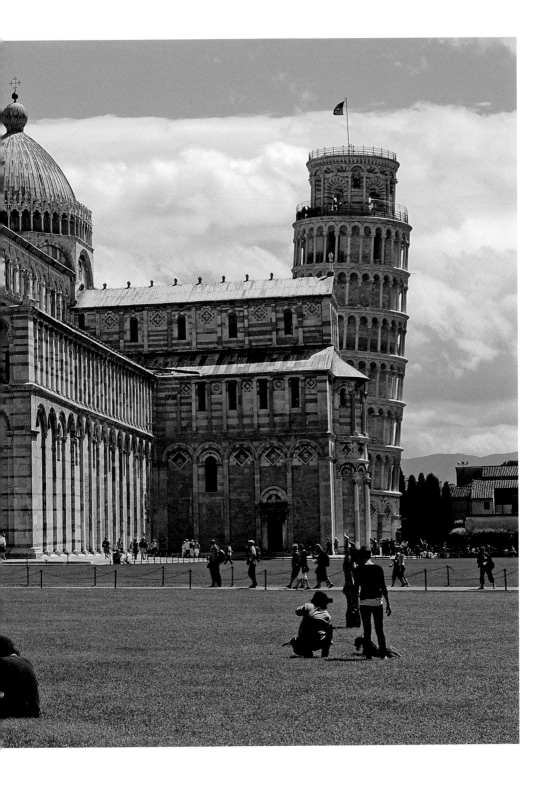

雖然比薩以鐘樓傾斜而聞名於世界，但比薩的教堂、鐘樓及浸洗禮堂是一體的建築群，建於十一到十三世紀。建築群以教堂為主，教堂有鐘提醒信徒聽道做禮拜，較富裕的教區會另建鐘樓及精美的浸洗設施，以展示氣象。可以說是一種宗教形象工程。

　　在芸芸羅馬風宗教建築中，比薩這一組的裝飾藝術比較豐富。它們的共同特色，是以柱廊和非結構柱子為主要裝飾；都有壁柱，第一層尤其明顯；外牆裝飾很細緻，磚藝明顯是

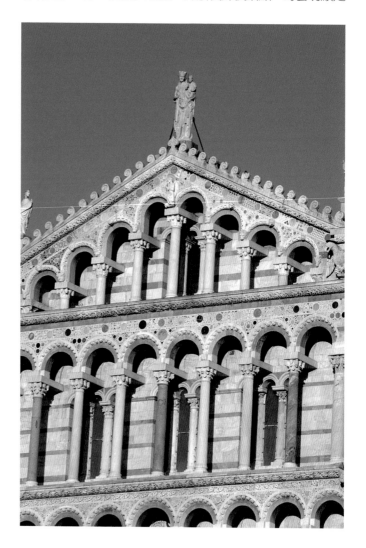

（右圖）柱廊裝飾上部

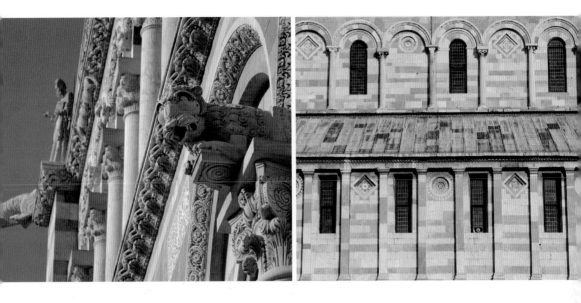

受拜占庭影響；牆壁以白大理石貼面，以馬賽克、彩色大理石幾何圖案裝飾。內部布局合乎羅馬風的常規，輝煌的裝飾雖然未必是初建時的原樣，但仍然可見拜占庭和羅馬風與後世風格的交融。

十一世紀時，比薩離海很近，是海運貿易繁盛的邦國，經濟條件比其他地區富裕，因此裝飾也較豐富華麗。

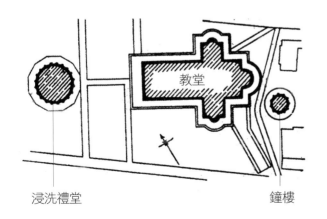

浸洗禮堂　　　　　　　　　　　鐘樓

（上圖左）雕塑手工十分精細。
（上圖右）比薩的壁柱，裝飾藝術豐富。
（下圖）比薩大教堂建築群位置示意圖

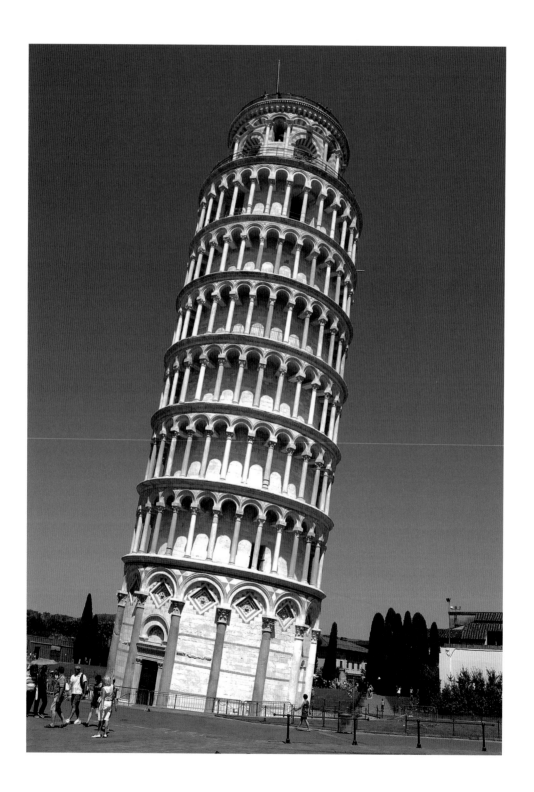

鐘樓（斜塔）

西元一一七四年建的世界聞名的斜塔本來是鐘樓，直徑約十五點四公尺。現在頂部的鐘塔（belfry）是西元一三五〇年加建的。雖然它的塔身已足以支持整個建築物，但它的外圍仍有一圈柱廊作為裝飾。

斜塔外牆由四個獨立的弧形磚墩組成，之間有伸縮間隙，使外牆能夠不受冷熱變化影響承重能力，保持圓形完美，略後期修建的浸洗禮堂亦如此。這有工程學上的意義，可知當時已知如何解決冷縮熱脹的問題。

整體裝飾很細緻，不要光從斜度和伽利略做實驗的角度去看它。

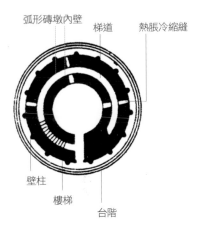

（左頁圖）斜塔本來是鐘樓。
（下圖）鐘樓平面圖

弧形磚墩內壁　梯道　熱脹冷縮縫

壁柱
樓梯
台階

教堂

外觀看點

建於西元一一五三到一二七八年。

繞一周看，很清楚見到教堂是十字架形平面，有突出的半圓形聖殿。進口的立面可見到金字形木結構屋頂，至於屋頂最高的橢圓形穹頂是後加的，不是原來的建築構件。雖然教堂整體看起來是白色外牆，但是細心看，牆上有不同顏色的

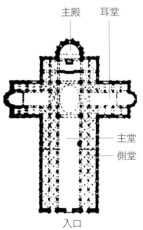

主殿　耳堂

主堂
側堂

入口

（上圖）教堂平面圖
（左圖）牆上有不同顏色的大理石鋪砌的各種幾何圖案。

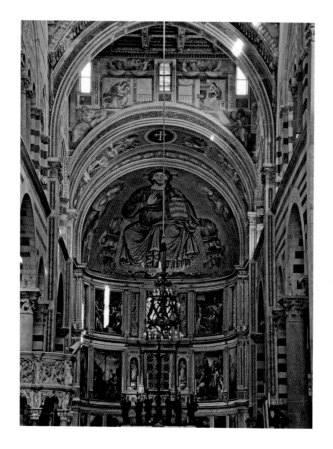

大理石鋪砌各種幾何圖案。進口有彩色大理石圖案，門上拱頂有金色馬賽克；最數這教堂標誌的，是入口的立面以四層柱廊裝飾上部，可見當時柱廊作外部裝飾的風尚多麼流行。雖然四層柱廊有點繁多，但上面的裝飾很細，值得欣賞。

內部看點

一進教堂，可以見到用排柱分隔出主堂和側堂的布局，磚石結構的承重牆及大理石貼面，設計多樣的柱、柱和柱之間作裝飾的同心圓（半圓）拱頂，最遠處有半圓的聖殿，抬頭是木格子天棚，都是羅馬風建築的特色。

比薩教堂的室內裝飾很有名。聖殿及兩側牆上的馬賽克宗教畫、柱上的貼面裝飾等，均是典型的羅馬風裝飾風格，但奇怪的，很多地方都見到巴洛克式的裝飾，相信是後來加上的。例如在左側一角的圓形講壇以獸軀承托柱子的雕塑，明顯是後來巴洛克前期（Proto-Baroque，西元一五〇〇年到一六〇〇年）史稱為人文主義（mannernism）風格的作品。

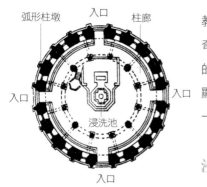

弧形柱墩　入口　柱廊

入口　　入口

浸洗池

入口

（上圖）教堂的室內裝飾很有名，是典型的羅馬風裝飾風格。

（下圖）浸洗禮堂平面圖

浸洗禮堂
外觀看點

這座建築物建於西元一一五三年到一二七八年。這是個直徑約三十四點五公尺的圓形建築物，以浸禮堂來說，是相當大的；外牆由四個弧形磚墩組成，能不受冷熱變化及承重的

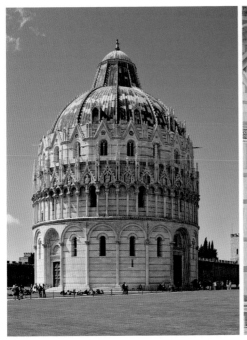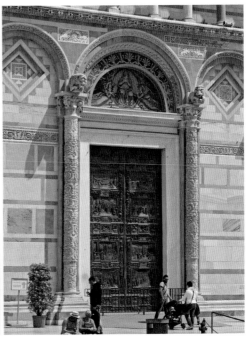

影響，保持圓形完美，這有工程學上的意義。穹頂圓錐形，
比較罕見。

　　在比薩這一組三間建築物裡，浸洗禮堂的磚藝最特出，裝
飾也最豐富和細緻。立面上的圓形穹頂（即非錐形的部分）
及上層的哥德式（三角形尖頂及雕飾）裝飾，是十四世紀後
為了豐富穹頂造型和外牆裝飾而加的。留意第二層柱頂，柱
頭多加一層人頭裝飾，相信是聖賢的雕像，也具欣賞價值。

內部看點

　　浸洗禮堂內部改動較少，可以欣賞到比較原汁原味的羅馬
風裝修風格。

　　中堂直徑約十八點五公尺，和兩層高的側堂之間，以八條
柱子組成的柱廊作分隔，區分出洗禮和觀禮的空間。

　　抬頭可見穹頂本是錐形的。側堂的第一層天花板上，可以
見到肋拱穹頂，不過似乎是裝飾性的。

（上圖左）浸洗禮堂的穹頂圓
錐形，比較罕見。
（上圖右）浸洗堂的磚藝最突
出，裝飾豐富而細緻。

111

其他
羅馬風著名
建築

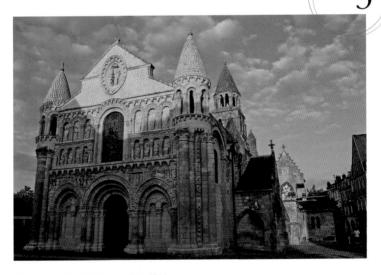

1.倫敦塔（The Tower of London，十一世紀）──英國倫敦
2.聖瑪利亞教堂（Basilica of Santa Maria dei Servi，十一到十五世紀）──義大利西恩納（Siena）
3.使徒教堂（The Church of the Apostles，西元一二二〇年）──德國科隆
4.里斯本大教堂（Lisbon Cathedra，十一到十三世紀）──葡萄牙里斯本
5.安如聖母大教堂（Notre Dame la Grande, Anjou，十一世紀）──法國安如

6

哥德

Gothic

哥德建築給人高、直、
尖的第一印象，直插雲
霄的造型，體現了宗教
精神強調的崇高感。

哥德建築和四五世紀時把羅馬打得一塌糊塗的哥德人（Goths）沒有關係。它是文藝復興時，義大利史學家對十二到十六世紀西歐各地脫離羅馬傳統建築的潮流的貶稱。

哥德建築是在今天法國北部開始的，十三世紀後蔓延於歐洲大陸，當時歐洲還處於神權很重的中世紀。其中進入英國的哥德建築，不知什麼緣故，統稱為垂直建築式（perpendicular style）。

哥德建築標誌了歐洲建築的一次大轉變。明白這個轉變的前因和後果，對欣賞繁花似錦的哥德建築風格，是個重要基礎。

哥德風格的成因

半開化的日耳曼小邦國經過漫長混戰，開始出現較大的王國（你就想像等於由春秋變成戰國吧）。其中法蘭克王國最強，它在教派爭執之後才皈依基督教，所以跟羅馬教廷關係好，教廷亦要它保護。由於北方農業技術改革，十一世紀時，人口大增，城市和商業興起，在城市大量興建宗教建築。雖然法蘭克王國也起起落落，管治水平不高，但這時已經發展成權力較集中的國家，在建築風格的新變上，亦處於領先地位。事實上，早於十世紀，法蘭克王國的宗教建築已經出現哥德建築的元素了。

哥德建築給人的第一印象是高、直、尖。強調垂直線條，整個建築物的造型好像直插雲霄，體現了宗教精神強調的崇高感。

這種風格與尖拱有很大關係。引入尖拱是一個劃時代的轉變，有說它來自西亞伊斯蘭教建築，是十字軍從西亞學來的，也有人說羅馬風時間也用過尖拱。無論如何，尖拱代替了羅馬的半圓拱（semi-circular arch），突破了羅馬建築的傳統規制，突破了圓拱建築的種種限制，尤其是高度的限制。

此外，從羅馬風時期累積下來的肋拱技術和經驗，使建築

哥德建築名稱的由來

有兩個講法：其一、十五世紀前，歐洲所謂的文明人都是以希臘羅馬文化為主流，未被羅馬征服或是威脅羅馬管治的部族，被統稱為野蠻的日耳曼人（Germanics）──蠻族。其中哥德人對羅馬帝國衝擊最大，因此日後被義大利人當作粗暴野蠻的代表。

另一種說法是，哥德人早在五世紀前已信了基督教，但對基督有沒有神性的看法，教義上和羅馬教會不同。此外，在文學藝術的理念上和傳統的羅馬風格也大有差異。因此，文藝復興時期常用哥德一詞比喻離經叛道、推翻傳統秩序的搗亂者等。

師對建築結構有更全面的認識，這時的工匠也充分掌握了磚石工藝的應用技巧、骨架結構的靈活性，以及尖拱的特質，三者配合應用，不但創造了新的建築風格，在空間規劃和平面布局上也更靈活。這個把結構和裝飾融為一體的建築風格，在近代鋼筋混凝土使用之前已達到了歷史的高峰。

這時期留下的經典建築物，主要是教堂和重要的政府設施。

由於各地的地理環境、氣候、自然資源和社會條件不同，因而同為哥德建築，但是材料、建造方式和藝術風格會有差異。

建築特色留意點

結構

· 尖拱（point arch）和向高尖發展的風尚：兩圓心的尖拱源自西亞的伊斯蘭建築。羅馬的圓拱的承重概念是把重量垂直向下傳送，尖拱是把重量橫向傳遞（傳遞多少重量視乎拱的跨度），所以承重能力比圓拱強，建築物也就可以蓋得更高。

· 纖巧的石造飛扶壁（flying buttress）：高聳入雲的建築物的重量透過尖拱橫向傳到扶壁，這時候，石造的飛扶壁取代了拜占庭的笨重的磚扶壁。由於石的硬度和承重能力都比磚強，因此建築構件可以比較纖細，不像磚扶壁那麼笨拙，反而像翅膀之於雀鳥的身體似的，令建築物看來

（左圖）尖拱

117

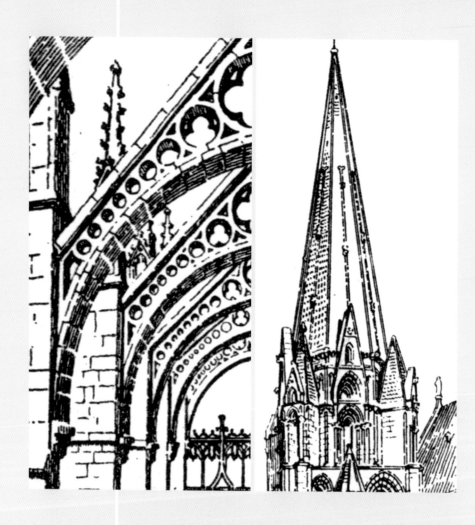

活潑和有動力，所以美稱為飛扶壁，成為哥德建築的獨特建築藝術。

‧尖塔（pinnacle）：據記載，尖塔也是受西亞建築啟發的。挺秀的尖塔配合活潑多變的尖拱，造型效果和羅馬風的平穩、雄渾截然不同，符合脫離羅馬風格的時代要求。除了裝飾作用，尖塔也有它的功能：一方面增加建築物的高度，使人遠遠便可以看到；若做鐘樓，鐘聲可以傳得更遠。另方面，附加在建築構件例如飛扶壁上的尖塔，有助減輕側推力，有平衡整個結構框架的作用。

（上圖左）飛扶壁
（上圖右）尖塔

布局和高度

平面佈局仍然是羅馬的會堂（basilica）系統，但尖拱的使用徹底改變了傳統建築造型上的限制。圓拱若要建得高，必須跨度大，尖拱則不必，令平面大小相同的建築物可以向上發展，建得很高。

內部

· 拱頂（vault）：羅馬以來的半穹頂和羅馬風時期已開始發展的肋拱頂在大堂和側堂的天花，造成形態多變、裝飾精巧華麗的拱頂。

· 花飾格窗（tracery window）：骨架結構負起重量，加上建築物蓋得更高，於是牆壁的位置可以靈活地轉為更高更大的窗戶，讓更多自然光線進入，改善了以往光線不足的缺點。同時，改進了的染色玻璃技術和精巧細緻的石雕窗格為窗戶帶來豐富的裝飾效果。

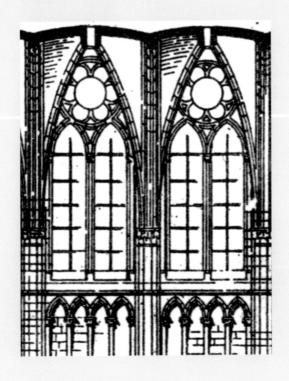

（左圖）花飾窗格

Notre Dame de Paris

巴黎聖母院

法國巴黎

建造年代
西元 1163 年到 1250 年

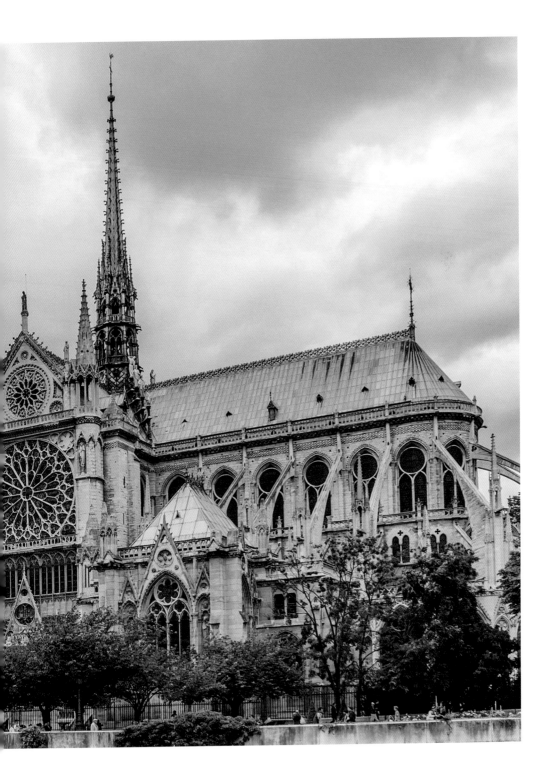

教堂矗立於巴黎的中心，是老巴黎的象徵，據說巴黎到外地的距離就是從聖母院的廣場做開始點的。巴黎聖母院建在哥德建築初興的時間和地方，是開創性的建築物，無怪乎被視為哥德建築的代表作。加上法國大文豪雨果的小說《鐘樓怪人》的名聲，使它成為遊人必到的參觀點。

　　聖母院是法蘭克王國的路易七世為了樹立國都巴黎是歐洲政治和文化中心的形象，和教皇亞歷山大三世共同倡議修建的，在十二到十四世紀是歐洲各地教堂建築的典範。路易七世曾率領第二次十字軍東征，雖然沒有什麼成果，但可以知道當時法蘭克王國稱雄的企圖心。而聖母院則可說是體現這種企圖心的建築。

　　教堂由西元一一六三年開始興建。由多個著名建築師先後接手，建了近兩百年才完成。

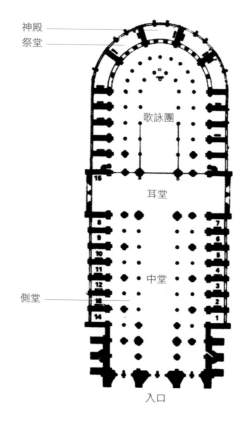

神殿
祭堂
歌詠團
耳堂
中堂
側堂
入口

（左頁圖）聖母院的平面圖，顯示其已擺脫了羅馬建築承重牆結構的影響。
（右頁圖）正門上面有圓形玫瑰窗，是羅馬風的遺存。

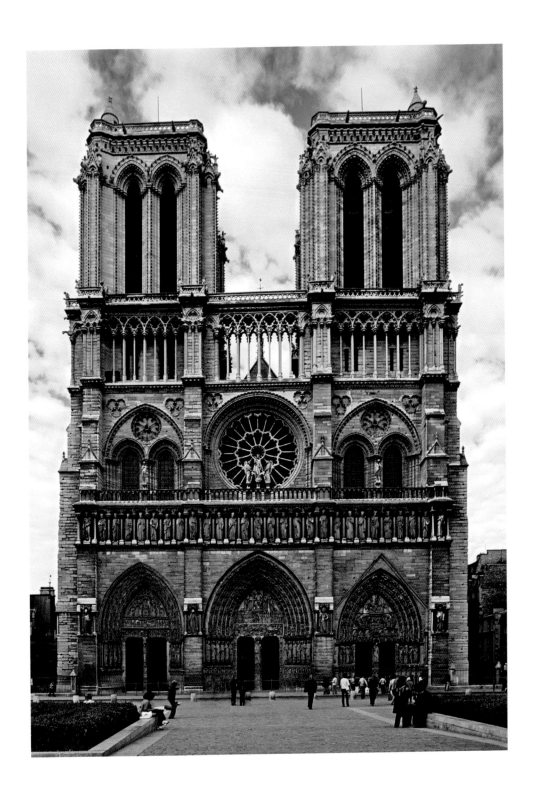

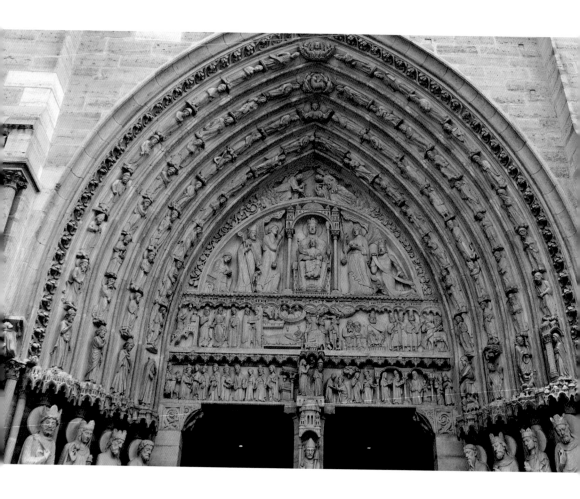

外觀看點

當你來到塞納河畔,在教堂前的廣場上,面對聖母院,如果你覺得它不像你印象中的哥德建築那麼拔地而起,尖頂直豎,像科隆大教堂或英國國會那樣,不要忘了這是早期哥德建築,哥德風格還未發展到極端。聖母院已經完整體現了哥德的新精神,又融合羅馬風的不少元素,而且融得天衣無縫,這也是它值得欣賞的地方。

聖母院朝西,這是哥德式教堂的基本朝向。正面三間,底層是三個尖拱的進口,三個深深的門洞上有層層雕刻,在正門上面有圓形玫瑰窗,這都是羅馬風的遺存。南北兩個對

（上圖）門洞上的層層雕刻。

稱的鐘樓，有高窄的尖拱開口，裝飾柱上突起纖巧的石雕裝飾，你已經見到哥德風格的面貌了。鐘樓和第二層之間的裝飾帶，是一列連拱廊，外牆用拱廊裝飾雖然是羅馬風的常用手法，但細巧的柱身和雕飾透露出哥德味道。從正面你還可以窺見主堂的塔尖。

順便看看立面第二層和底層中間裝飾帶上一列二十八個國王雕像，這是當年王權和神權緊密關係的例證。

爬上鐘樓俯瞰的話，除了近觀精巧的石雕，還可留意簷角的那些滴水怪獸。這些中世紀怪獸一度因為不符合後來的審美趣味而被搬走，後來才重新裝上。

不爬鐘樓的話，不妨好好繞一圈來看看聖母院吧，尤其是有名的飛扶壁，那是要從外側和後面才能看到的。

轉到側面，可見到教堂保留了羅馬風的金字形木結構屋頂，但又豎起很多尖塔，大小不同的尖塔，統一了整體建築的風格，也加強了垂直造型的視覺效果。在主堂和耳堂交叉點上沒有用傳統的穹頂（dome），而建了一個大尖塔，使建築物看來更高。原塔在西元一二五〇年完成，內藏七個鐘，與正立面的南北鐘樓組成鐘

（下圖）尖塔和飛扶壁，要從外側和後面才能看到。

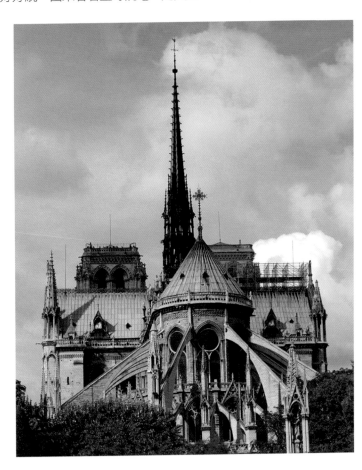

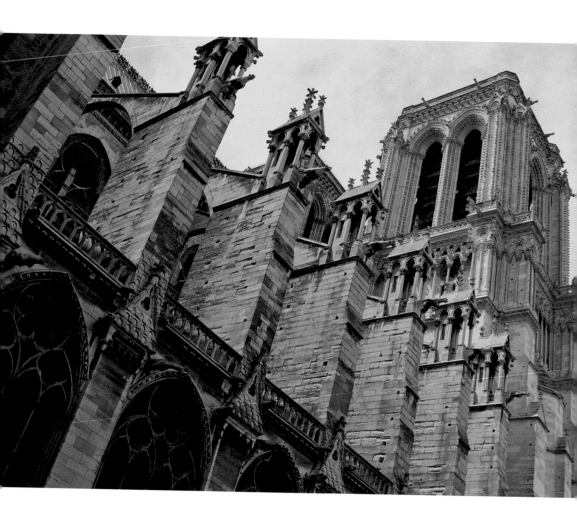

飛扶壁的功能和藝術

飛扶壁結合兩個概念：羅馬建築的笨重磚扶壁和肋拱的骨架，在建築史上有多重意義：其一是骨架和扶壁連為一體，擺脫了以往承重牆結構的局限；其次，現存的飛扶壁是經過多次失敗、調整、嘗試後的成果，這個骨架結構的技術概念對日後的建築發展影響深遠。

樓群。這許多個大小不同的鐘，可譜成不同的鐘聲組合，數世紀以來，一直為巴黎市民傳送宗教活動的訊息。原來的尖塔在十八世紀末倒塌，現在看到的是十九世紀法國建築大師勒度（Villet-le-Duc）的作品，已不作鐘樓用途，而是教堂的避雷裝置。塔裡放新約四福音傳播者（馬可、路加、約翰、馬太）的雕像；塔尖的雄雞是教廷送的，象徵法國人受到宗教庇祐。

飛扶壁支撐著教堂沉重的屋頂和牆身的骨架，但造型輕巧活潑，充滿動感。在落地一側的頂上，或做成聖像龕，或做

成矗立尖塔，增加重量，幫助抵消側推力。它是最容易看明白結構和裝飾藝術怎樣融為一體的例子，有興趣於建築和創意藝術者不要錯過。順便一提，除了聖母像，其他聖像的龕都放在室外，也是聖母院的特色。

聖母院利用尖拱、尖塔、扶壁、花飾格窗和精巧細緻的石藝等創造出哥德的新風格，在聖母院的側面你可以細細品賞。

內部看點

走進教堂，馬上感覺到和教堂外截然不同。教堂裡裝修簡約，石工藝仍然相當細緻，牆上卻沒有任何貼面，更沒有繁複的裝飾。

（左頁圖）飛扶壁和它上面的神龕
（右頁圖）尖拱的內部

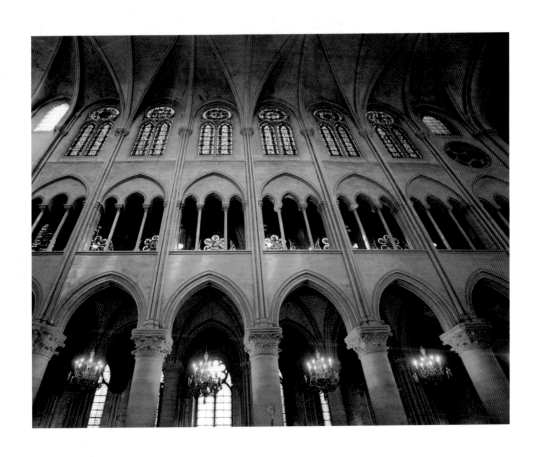

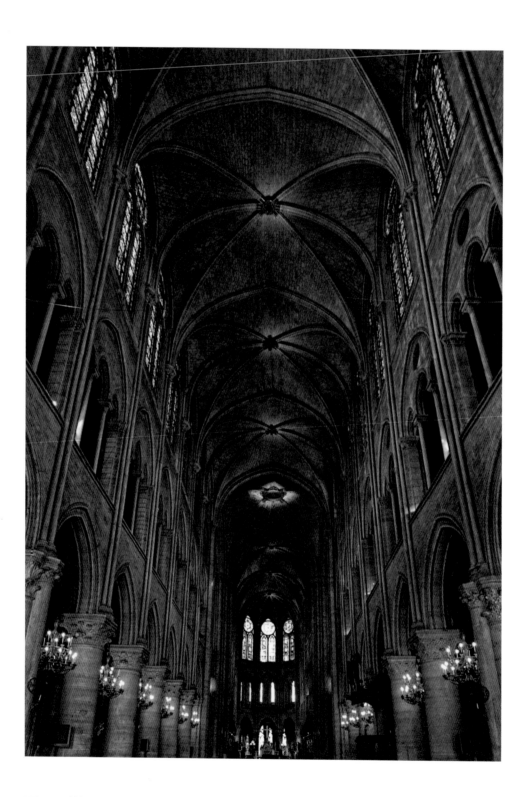

布局是在羅馬建築傳統的長方形會堂（basilica）加上耳房，大堂由兩排柱劃分為主堂、側堂，最盡頭是神殿；但是尖拱頂創造出來的空間，對中世紀的人來說，既高大且深邃，高大的窗戶令教堂內部光線充足。牆上不用壁畫和馬賽克鑲拼畫，改用新流行的染色玻璃，將宗教故事畫裝嵌在窗戶上。彩色的窗戶裝飾和簡約的石構件形成強烈對比，在透過窗戶的自然光氣氛下，使人感覺到宗教力量的偉大，對神產生敬仰之情。

留意最大的玫瑰窗有十公尺直徑，以聖母聖嬰為題材，是十三世紀的原物。

（左頁圖）教堂裡裝修簡約，高大的窗戶令教堂內部光線充足。

（右頁圖）聖母院的各式花飾窗格

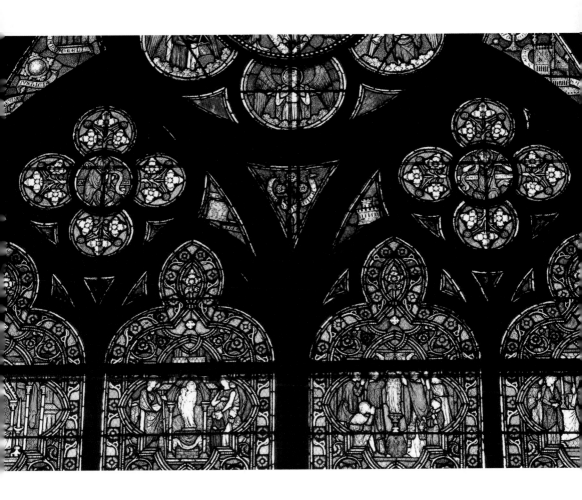

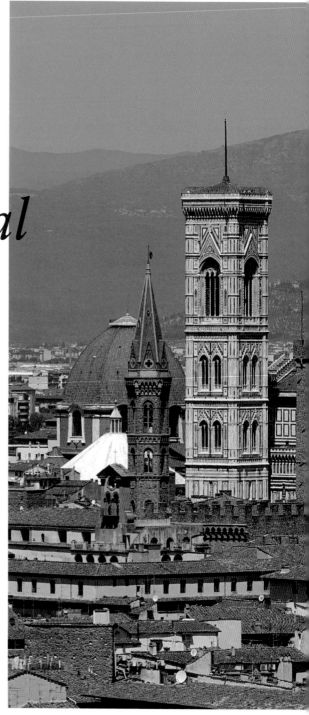

名 作 分 析

Florence Cathedral

聖母百花大教堂

義大利佛羅倫斯

建造年代
西元 1296 年到 1462 年

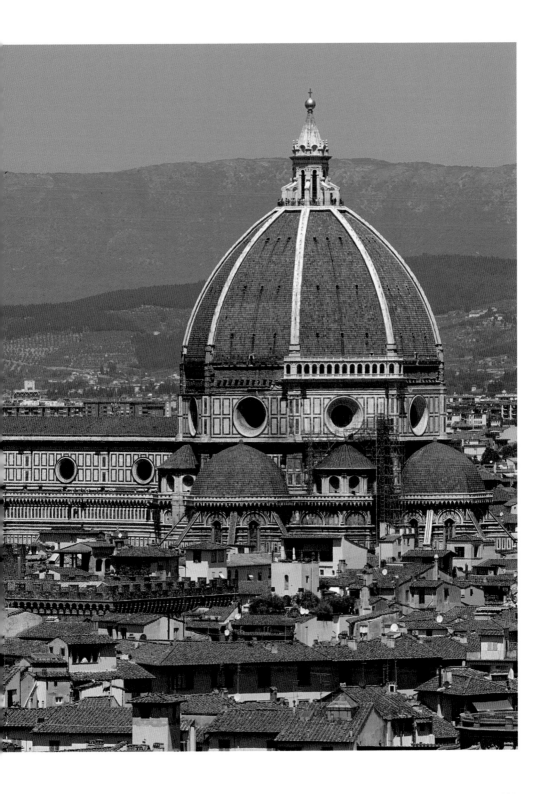

這間教堂應該算什麼風格的建築呢？這座主教堂被譽為歐洲第四大教堂、佛羅倫斯象徵。它的建築風格實在有趣：有說它是文藝復興建築，也有認為是羅馬風，甚至是復古建築，但大部分建築史書都把它列入哥德建築的範疇。

哥德風格在歐洲各地由於地理環境、氣候、自然資源和社會條件不同，因而建築材料、建造方式和風格也有些差異。聖母百花大教堂可以反映義大利對哥德建築的反應，尤其是佛羅倫斯是接下來的文藝復興的發源地，更使這個哥德建築大流行時建造的佛羅倫斯主教堂頗堪細味。

聖母百花大教堂是西元一二四八年開始籌建，在一二九六年到一四六二年分段完成，前後共兩百一十四年。期間西歐正籠罩在一片「去羅馬化」的熱潮中，應時而生的哥德建築風格很快蔓延各地區。但義大利和古羅馬淵源深厚，當地人對祖先文化仍然懷着深厚的感情，而且受教廷的影響比其他地區較少，因此哥德的風尚在這地區難以扎根。

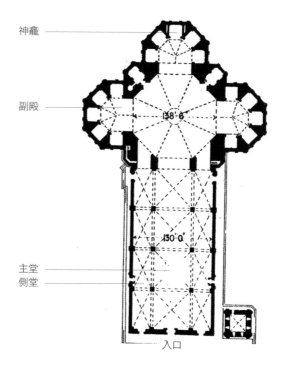

（右圖）聖母百花大教堂平面圖。建築是框架和承重牆的結構混合體。聖殿及耳房部分明顯受羅馬神廟建造方法的影響。

神龕

副殿

158'·6

主堂
側堂

130'·0

入口

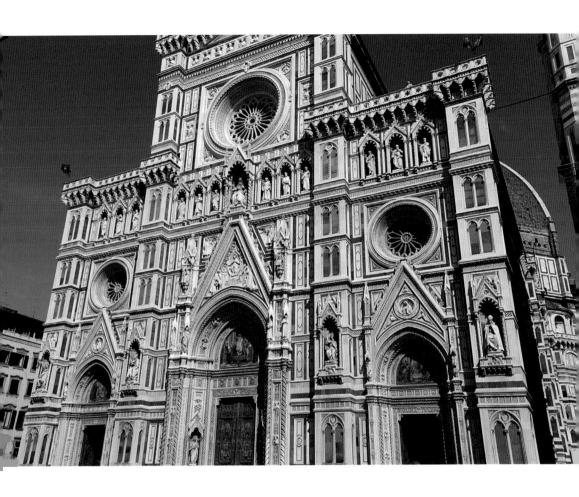

　　不難察覺到這教堂的創作反映了當時義大利人在舊文化和
新浪潮衝擊下，思想複雜和矛盾，對哥德建築欲拒還迎。

外觀看點

　　這是一組有主教堂、鐘樓、洗禮堂的建築群。雖然建築群
在佛羅倫斯熱鬧的市塵裡，不容易一窺全局，但教堂那大得
與其他部分不成比例的穹頂，非常引人注目。

　　教堂經過好幾代建築師之手，原規劃是由甘比奧
（Arnorfo di Cambio）設計，平面仍採用傳統的十字形
布局；規模較小，立面造型沒有任何垂直線條的特徵。　　（上圖）教堂正面圖

133

現教堂是甘比奧死後，喬托（Giotto），皮薩洛（Andrea Pisano）和泰倫地（Francesco Talenti）分別接力，原計劃西元一四二〇年代建成。

碩大的穹頂是西元一四三六年完成的。

建教堂的時期，佛羅倫斯是個共和國，而且正與鄰邦那些制度不同的大公國等激烈競爭。在這歷史背景之下，教堂雖然即將完工，國會仍要求在主堂和耳堂交匯的地方建一個全歐洲最大的穹頂，以彰顯共和國家的地位。於是公開徵求方案，最後選擇了熟悉古羅馬建築的布魯內斯基（Filipp Brunelleschi）的方案。他以古羅馬萬神廟的概念，把聖殿和側殿的穹頂結合為教堂的主體。穹頂呈八角形，為了使它更高更大，採用了羅馬風的肋拱技術和當時得令的尖拱造型。

這樣的結構，本來要以飛扶壁來支撐巨大的側推力，但為了抗拒哥德熱潮，布魯內斯基巧妙地像箍木桶那樣，用鐵環箍緊整個穹頂結構，於是穹頂坐落在十二公尺高的鼓座上，直接由組成外牆的巨大柱墩來承托。

在這個以聖殿為主的概念下，原來的主堂像羅馬萬神廟的門廳（portico）一樣，變為輔助聖殿的功能；此外，穹頂中央還保留了萬神廟的透光洞，現在看到的透光亭是稍後由美安諾（Gialiano da Maiano）加上的。難怪有人認為這個教堂是復古主義的建築，義大利文藝復興序幕的作品。明白這個概念，見到那個異常大、與其他建築構件不協調的穹頂，便見怪不怪了。

除了透光亭的尖頂外，整幢建築物找不到哥德式尖塔。本來設計成尖塔頂的鐘樓，也被改為平頂了。可見當年西歐「去羅馬化」風吹得越烈，佛羅倫斯對哥德風格反抗越大，越向古羅馬及羅馬風取經。但令人費解的是，為什麼教堂以羅馬式半圓拱頂為裝飾主題，卻又在窗、門和聖像龕加上哥德風格的尖拱裝飾？更不合理的是，羅馬風建築因應它的承

（右頁圖）碩大的穹頂和上面的透光亭。

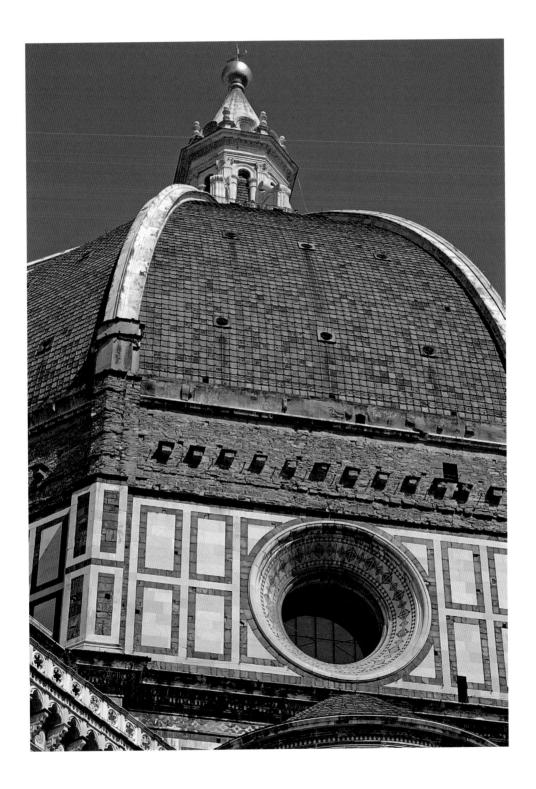

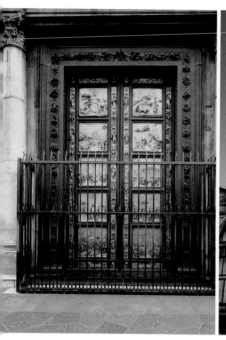

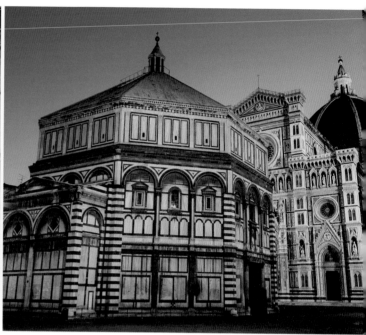

重結構特色，窗戶應該是窄高和半圓拱頂的，為什麼百花教堂的窗是截然不同的哥德建築樣式尖拱頂花飾格窗？……實在耐人尋味。

整個建築群的外牆裝飾是十九世紀完成的，在橫向的組織下加上豎向的圖樣，這個組合還頗有哥德風格的味道吧？外牆貼面和圖案以紅白綠三色的大理石為主。原來佛羅倫斯是托斯卡尼區的首府，這一區以出產最優良的大理石著名，這三色的大理石分別來自轄下的西耶納（Sienna）、卡拉拉（Carrara）和普拉托（Plato）地區，佛羅倫斯主教堂以這麼有代表性的大理石顏色來裝飾，看看今天義大利國旗的顏色，大概也不無關係吧。

外牆的裝飾和雕塑都值得欣賞，特別是洗禮堂的東門，這件吉爾貝（Lorenzo Ghiberti）作品，被文藝復興大藝術家米開朗基羅（Michelangelo）譽為「天堂之門」，不應錯過。

（上圖左）浸洗池的東門「天堂之門」。
（上圖右）浸洗池

內部看點

（下圖）穹頂內部

走進主堂，馬上發覺自然光不足，原因是用承重牆結構，所以窗戶較小；反而聖殿光線較為充足。明暗相比，反映教堂是以聖殿為主體，布局仍是羅馬風的格局。

內牆簡單樸實，白色粉刷，配上橫向裝飾線條。最特別是所有門洞、窗洞、神龕等都不是羅馬風的半圓拱，反而是哥德的尖拱；尤其是主堂和側堂的上空都是肋拱式尖拱頂天棚，和哥德建築最相似。原來聖殿南北兩旁的副殿和主壇（apse）改為十五個神龕，也是聖母百花大教堂的一大特色。

看來，佛羅倫斯對抗拒哥德建築仍留有餘地吧。

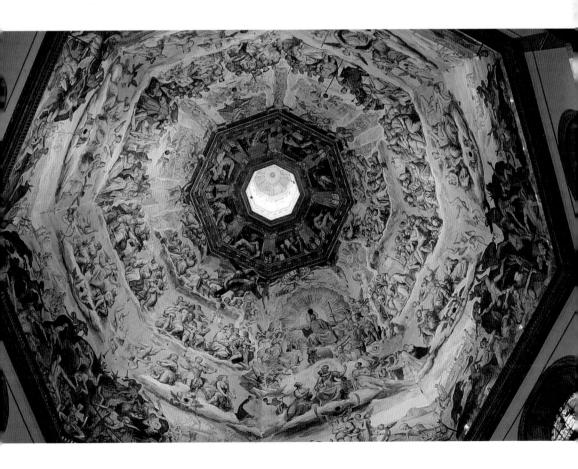

其他
哥德著名
建築

3

4

1.聖米歇爾大教堂（St. Michael and St. Gudula Cathedral，西元一二二〇年到一四七五年）──比利時布魯塞爾
2.聖史提芬教堂（St. Stephen Cathedral，十二到十五世紀）──奧地利維也納
3.米蘭大教堂（Milan Cathedral，西元一三八六年到一八九七年）──義大利米蘭
4.科隆大教堂（Cologne Cathedral，西元一二四八年到一八八〇年）──德國科隆

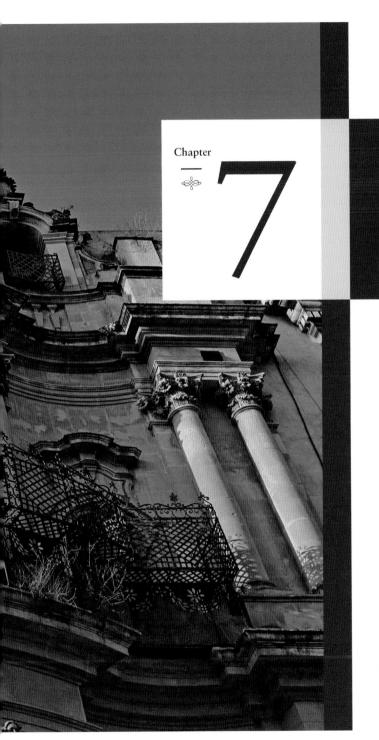

7

巴洛克

Baroque

巴洛克為創新、動感和
華麗的代名詞；到近代，
更被用為炫耀財富和地
位的建築符號。

巴洛克名稱的由來

巴洛克（Baroque）之名來源說法不一，有說源於葡萄牙語barroco，也有說源於拉丁語barbarous。無論那個說法，巴洛克都是指不規範、野蠻、荒謬、愚蠢、奇形怪狀的意思，被認為是離經叛道的創作行為。最初出現在音樂和藝術，漸漸融入建築。在宗教改革期間為羅馬教廷採用，及後流行於歐洲各地，成為創新、動感和華麗的代名詞；到近代，更被用為炫耀財富和地位的建築符號。米開朗基羅（Michelangelo）和達文西（Da Vinci）都是該風格最早期的代表。

巴洛克風格的演變

巴洛克早期的創作多是古建築文化的再演繹，中葉以後，更擺脫了傳統，創作思想自由奔放，以創作者的藝術信念為主流。

巴洛克是西方文藝復興期間義大利地區的建築風格潮流。十五世紀起，歐洲政治、宗教環境急速轉變，文藝思潮擺脫中古束縛，文學家和藝術家紛紛回到古典文獻尋找新方向。

十六、十七世紀是義大利文藝復興運動的最活躍年代（High Renaissance），或稱前巴洛克時期（Proto-Baroque）。這時期，文藝思想百花齊放，新舊理念兼容；創作手法因信念而異，表達方式亦各有不同。總括來說，可以分為兩派：國粹派（Purist School）和人文主義（Mannerism）派。國粹派重新整理、詮釋和演繹古典理念，又稱為復古派；後起的人文主義派則不守古典法章，甚至刻意扭曲原意來刺激感官、誘發鑑賞者的想像力——這大概和雅典衛城的帕德嫩神廟和厄瑞克忒翁神廟在藝術創作上的分別有點相似。

反映在建築上，國粹派以古羅馬建築的各種法則為規範，風格嚴謹、穩重、安詳、冷靜，代表人物是帕拉迪奧（Palladio）；人文主義派則以米開朗基羅（Michelangelo）為首，風格活潑，充滿動感和創意，史稱巴洛克風格。兩派爭雄，互相促進，到十八世紀，就是巴洛克的天下了。

風格的成因

十五世紀是歐洲由封建和宗教的中古時代過渡到現代的關鍵時期，約當中國明朝永樂年間，鄭和下西洋的年代。

原來，早於唐朝天寶九年（西元七百五十年）一次對抗阿拉伯帝國戰爭中落敗，阿拉伯人從中國俘虜中獲得的造紙和印刷術，這時開始在歐洲傳播。印刷術協助歐洲打破宗教壟斷知識的局面；銅版印刷更大有助於藝術圖樣的流傳。這時候也是歐洲航海技術突飛猛進的時代，南歐幾國積極向海外擴張，海上貿易和來自殖民地的龐大利益改變了經濟模式。歐洲進入了求知和探索的年代；民智上升，經濟改善，促使政治和宗教改革；中古的封建制度日漸式微，思想開放，思想家反思被束縛了多個世紀的文學藝術理念。

義大利的政治制度比其他邦國相對開放，宗教的影響也較其他地區輕；更由於古羅馬文化情懷從未減退，有大量古羅馬建築遺產，「去羅馬化」的哥德建築風格從未在義大利穩固扎根。遇上思想開放，社會面臨各種改革的時候，建築師自然重新鑽研古代建築。同期間，東邊的拜占庭帝國被突厥人消滅，大量希臘思想家、文學家、藝術家、建築師等湧入義大利避難，使復興運動的人才資源豐富。而宗教改革又為建築師提供創造新風格的契機。

早期的創作多是古建築文化的再提煉，中葉以後，更擺脫了傳統，創作思想自由奔放，以創作者的藝術信念為主流。

建築特色留意點

為藝術而藝術

歐洲建築師憑著多個世紀累積下來的經驗，已經充分掌握磚石技巧，可以擺脫結構技術的限制。於是，十五世紀的文藝界瀰漫「為藝術而藝術」的理念。建築不再是蓋房子的學問，而是表現藝術信念的創作：線條活潑，充滿活力和動感；造型多變，顏色豐富，裝飾華麗，講求雕塑性、繪畫性。通過構件組合，引導觀賞者的視線到一個或多個焦點上。

重視建築與環境的關係

空間不再是單獨的組合，而是相互呼應的整體。建築師設計的不光是一幢建築，他會著重建築物之間的呼應和協調，園景也納入到考慮範圍。傳教士在中國圓明園設計的西洋樓和附屬的建築小品，也是這種觀念的例子。

靈活運用傳統建築構件

傳統的建築構件仍被採用，但不守成規；形態多變，隨意組合，以戲劇效果為目的。

採光

刻意加工引入室內自然光線，經常採用隱蔽窗戶，把光線引帶到設定的地方。

（下圖）由下列三張圖，依序可看出巴洛克建築的三個建築特色：造型多變、裝飾豐富、線條活潑。

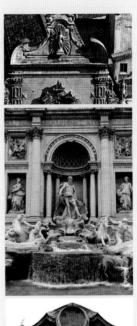

143

St. Peter Basilica

聖彼得大教堂

義大利梵蒂岡

建造年代
西元 1506 年到 1626 年

設計師
布拉曼特（Bramante）、佩魯齊
（Peruzzi）、沙加路（Sangallo）、
拉斐爾（Raphael）、米開朗基羅、
貝尼尼（Bernini）等。

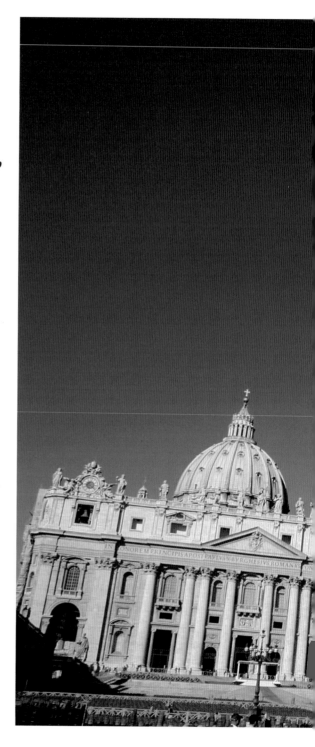

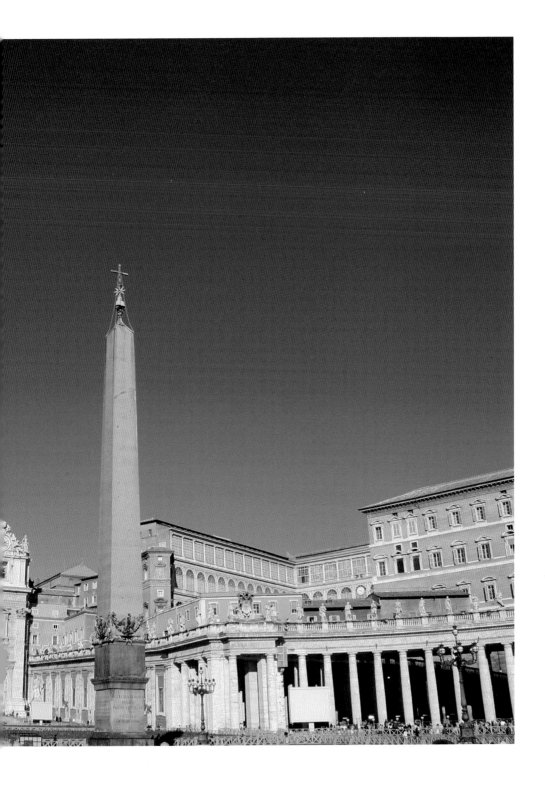

直到現在，聖彼得大教堂仍是基督教世界最宏偉的建築。

倡議興建教宗朱利斯二世（Julius II）當時面對十六世紀宗教改革，基督教分裂，他希望藉大教堂彰顯宗教的偉大及教廷的權力。

在西元一五〇六年到一六二六年工程期間，義大利的建築潮流正是由「去哥德化」，向古羅馬學習，後又再脫離古建築傳統的時期。

聖彼得大教堂可算是該時期藝術信念的集體創作，是前巴洛克建築潮流的代表作。最初的方案由布拉曼特（D.Bramante）設計，他被認為是國粹派，最後經藝術家拉斐爾（Raphael）和米開朗基羅等反覆修改，他們被認為是巴洛克風格領導者，屬人文主義派。

至於那個著名的廣場，是十七世紀中葉後增建的，由貝尼尼（L.Bernini）設計。此時，義大利已進入巴洛克全盛時期了。

外觀看點

廣場：走進巨大的廣場，概念上已經進入了大教堂。廣場的空間，是由教堂兩旁延伸出來的柱廊包合起來的，有如把朝聖者抱在懷中。這個空間可說是教堂的延伸，是教堂對外向朝聖者祝聖的露天教堂，有多重空間意義。「說不清的空間」（ambiguous space）是巴洛克空間理念的特式。

包圍廣場的柱廊由兩百八十四根大的托斯卡尼柱（註：古羅馬建築的柱式，請參考第三章「古羅馬」）組成，分為四排，高度雖不及教堂，但氣派不比教堂正立面遜色，兩者既在一起，又主客分明。

廣場中央矗立著羅馬帝國時期由埃及帶回來的方尖碑（註：請見第一章「古埃及」）。雖然方尖碑沒有宗教意義，但布局上，柱廊、噴泉組合和地面圖案引導朝聖者的視線，

神龕

祭壇　耳堂

主堂

側堂　門廊

（上圖）聖彼得大教堂平面圖。由教堂兩旁延伸出來的柱廊圍起來的廣場，有如把朝聖者抱在懷中。

（右頁圖）聖彼得大教堂穹頂，是米開朗基羅的作品，意念來自羅馬萬神廟。

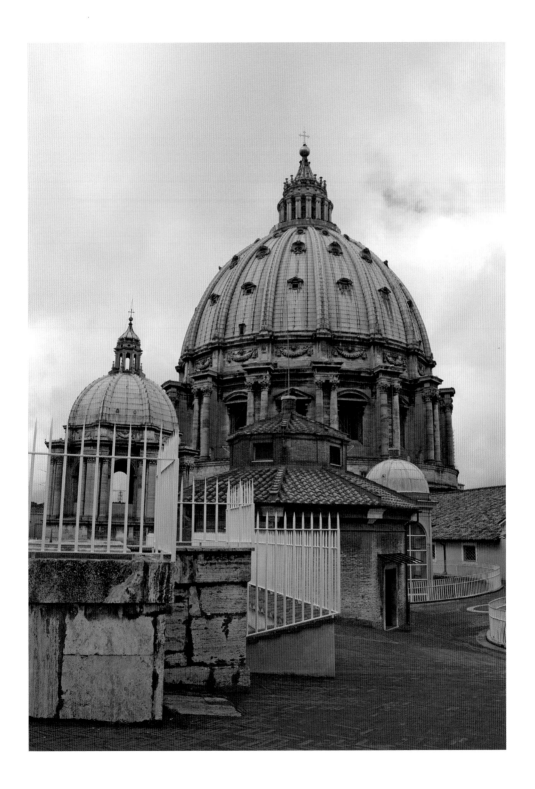

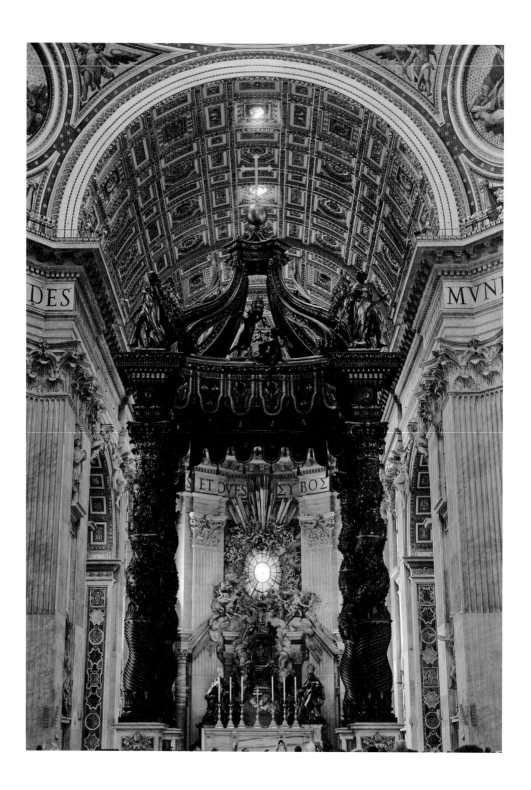

使方尖碑成為第一個焦點。

方尖碑與教堂以中軸線連結。第二個視覺焦點，落在教堂立面中央的三角形頂飾，那是由古希臘神廟的山牆（pediment）演變而來。本來，視覺的高峰點應是教堂的穹頂，不過，最初正十字形（Greek Cross）的教堂平面，經反覆修訂後，變成十字架形（Latin Cross），主堂加長，使得穹頂被主堂遮蔽了，只能在遠處看到。若按米開朗基羅的原方案，穹頂和立面在視覺上併合起來，教堂更加壯觀，氣勢也就更磅礴。

教堂的立面：主要構件是直徑約三公尺、高約三十公尺的科林斯（註：請見第二章「古希臘」）圓柱和壁柱、高六公尺多的楣樑、高十公尺多的閣樓。體量巨大，造型宏偉，但並沒有建築、結構或使用功能上的實際需要，教宗在眺望台上祝聖的時候，要站在欄杆後的墊台上，才可以讓廣場上的朝聖者看到。立面裝飾華麗，凹凸明顯，像雕塑般有立體感。

兩端時鐘的天使雕飾充滿動感，是典型的巴洛克藝術風格。

穹頂：是米開朗基羅的作品，意念來自羅馬萬神廟，但圓拱改為拋物線狀，天眼上加了透光亭。建造方面，採用了多個世紀累積下來的骨板磚石結構和鐵環加固技術。穹頂高三十三公尺，直徑四十二點三公尺，落在十五公尺高的座上，到教堂內部可以見到這個座由四條巨大的柱墩承托。如果比較拜占庭的聖索非亞教堂穹頂，這個穹頂的垂直承重效果更好，因此，可以在穹頂上加上燈籠式天窗。可見巴洛克時期磚石結構的建築技術已經成熟。此後，建築潮流著重向人文和藝術性發展，直到工業革命發生。

內部看點

橫過寬短的門廳，到了主堂，身臨其境的話，會感到空間

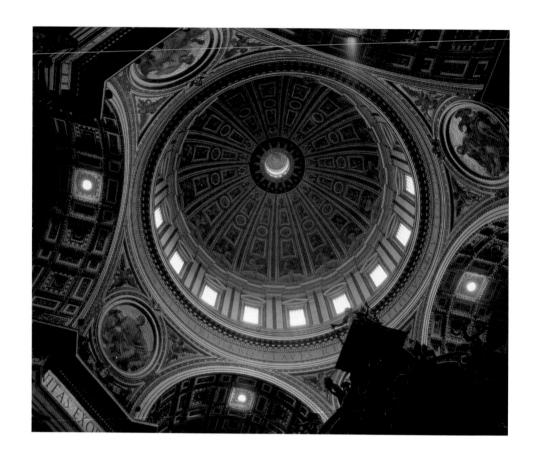

豁然開朗，最闊處約一百三十七公尺，進深約一百八十二公尺，高大而深邃的空間，使參觀者印象深刻。偌大的空間劃分為主堂、側堂、耳堂、祭壇、神龕等。高度錯落有序，耳堂及祭堂均高約五十公尺，之間的柱廊較矮，約二十五點五公尺；中央祭壇高七十八公尺，最高處是祭壇上的穹頂，逾一百公尺。

其次是光線的雕琢，自然光分別從四方八面、從不同的高度，直接或間接地被設計者引導到規劃的地方，例如貝尼尼處理投射到聖彼得聖座的光線，明暗之間，塑造神聖的宗教氣氛。

布局仍保持宗教的規制，但構件組合和裝飾手法卻不受傳

（上圖）最高處是祭壇上的穹頂，逾一百公尺。

統束縛：交替使用古希臘的科林斯柱、古羅馬式拱洞和半圓拱頂、拜占庭的柱墩、羅馬風時期的肋拱穹頂，以至其他裝飾樣式，不拘一格，充分反映該時期為藝術而藝術的建築風格。

此外，滿布教堂內的雕塑、浮雕和壁畫，都是巴洛克時期前後的各種風格高峰期的瑰寶，也是歐洲藝術發展史的文物。其中，貝尼尼的聖彼得聖座（Chair of St. Peter）、祭壇的銅華蓋（baldachin），米開朗基羅的聖母哀子像，十三世紀建築師、雕刻家甘比奧（Cambio）的聖彼得加冕銅像等，不容錯過。

（下圖）聖彼得大教堂內，光線經過精心雕琢，用自然光塑造神聖的氣氛。

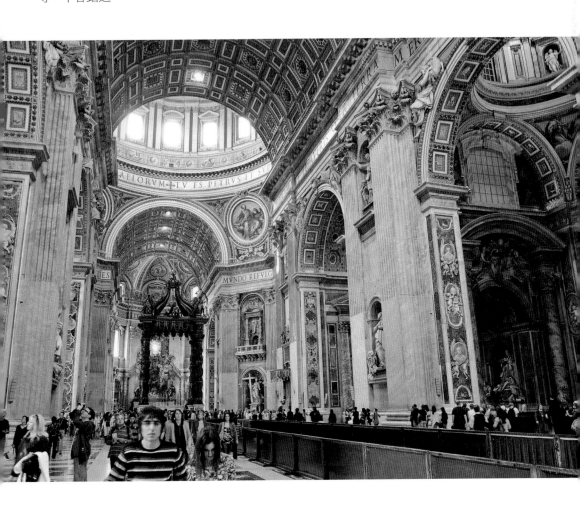

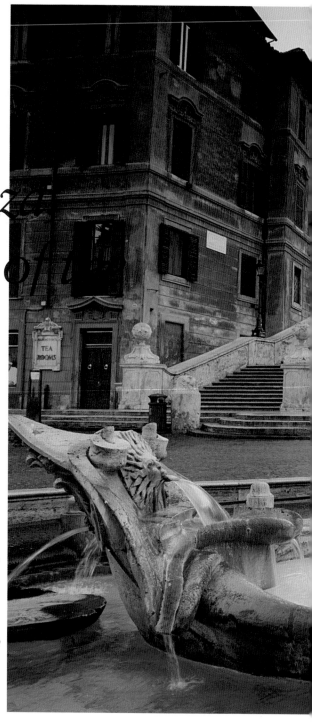

Spanish Steps, Plaza Fountain of old boat

西班牙階梯、廣場及沉舟噴泉

義大利羅馬

建造年代
西元 1723 到 1725 年（西班牙階梯）、
西元 1721 到 1725 年（廣場）、西
元 1627 到 1629 年（沉舟噴泉）

設計師
噴泉：貝尼尼父子（Pietro & Lorenzo Bernini）
廣場：斯佩齊（Alessandro Specchi）
構思，桑克蒂斯（Francesco de Sanctis）完成

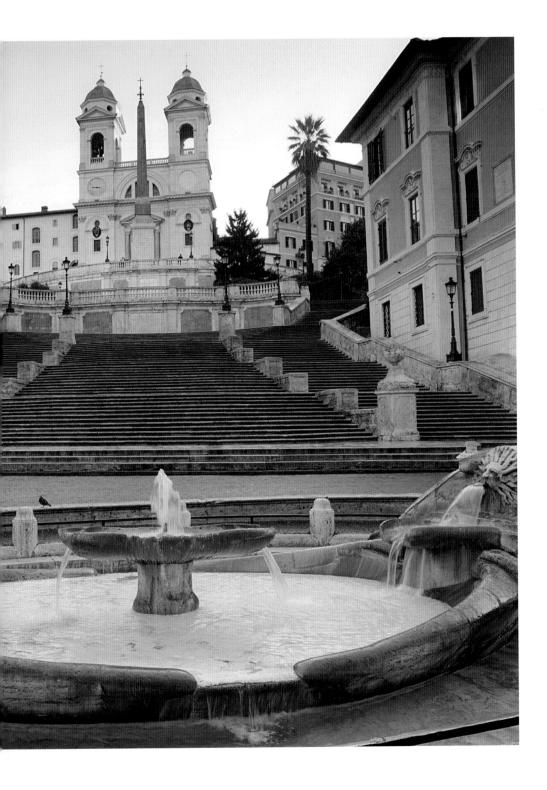

（下圖）沉舟噴泉的設計意念來自台伯河大氾濫時，一隻木舟擱淺。

看起來簡單的西班牙階梯，顯著表達多個重要的巴洛克美學觀念。

階梯於一七二五年完成。這個規劃是有宗教上的意義的，利用階梯的方向作引導，把聖三一教堂（Trinita de Monti）和遠處的梵蒂岡，連接起來。

環境效益是巴洛克藝術很重視的規劃理念。在都市設計概念上，階梯、教堂和廣場（Piazza di Spagna）連成一體，主副分明，但從不同的角度看，又主副角度互調，相互襯托，構成不同的景致。

從廣場往上走向聖三一教堂，沉舟噴泉是階梯的起點，也是這個建築群的第一個焦點。設計意念來自一五九八年台伯河（Tiber River）一次大氾濫，當時廣場的位置水深達一公尺，水退後，一隻木舟擱淺在現噴泉的位置，沉舟噴泉令人聯想到當日洪水的破壞力。「聯想」是巴洛克的藝術理念。

階梯在一七二五年完成。規模誇張，是歐洲最闊和最長的階梯，和當年的實際需要拉不上什麼關係。階梯分為十二段，設計以弧線為主，造型模擬十二注水流從上而下緩緩流瀉成扇形，寓意朝聖者要逆流而上，才可以獲得宗教的恩典，之後便可傾瀉而下，把恩典帶回現實生活中。像「聯

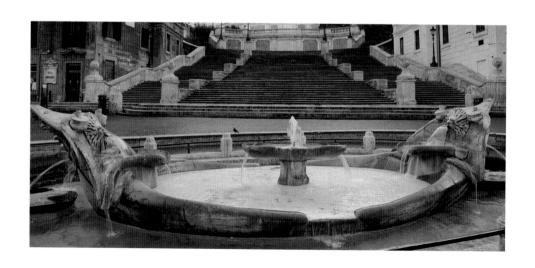

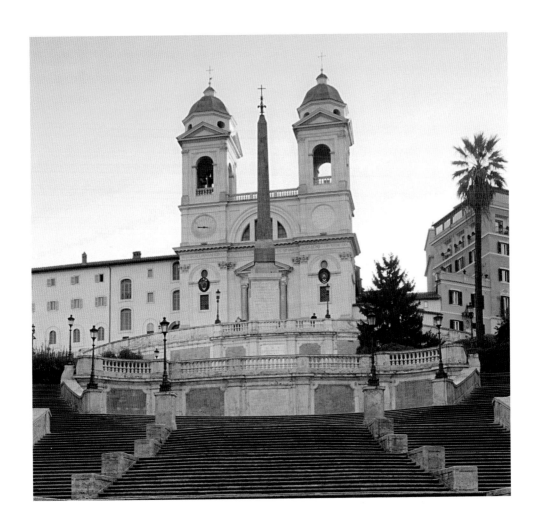

想」一樣，「模擬」和「寓意」也是文藝復興時期巴洛克的
藝術手法。此外，階梯造型華麗，和相鄰的建築風格協調，
美化了環境。

　　聖三一教堂於一五〇二年開始興建時，採用哥德建築風
格。現在見到的立面是米開朗基羅的學生保特（Giacomo
della Porta）的作品，在這前巴洛克時期，人文主義派的保
特，做的卻是典型的復古風格，可見兩派互相影響。至於教
堂前廣場的方尖碑，傳說是古羅馬仿埃及的作品，階梯建成
多年之後才遷來。視覺上，它也是現代建築群的焦點。

（上圖）聖三一教堂廣場前的
方尖碑，傳說是古羅馬仿埃及
的作品。

其他
巴洛克著名
建築

1

2

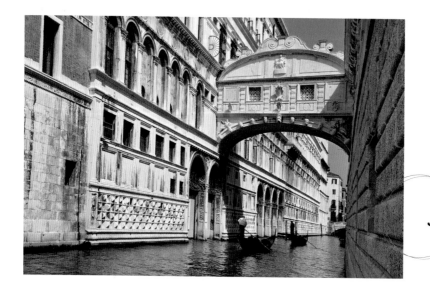

3

前巴洛克（Proto-Baroque）時期（西元一五〇〇年到一六〇〇年）

1.羅倫森圖書館（The Laurentian Library，西元一五二五年到一五五九年）──義大利佛羅倫斯
2.聖羅倫佐大教堂（the Basilica of San Lorenzo）的麥第奇聖殿（The Medici Chapel，西元一五二一年到一五三四年）──義大利佛羅倫斯
3.嘆息橋（the Bridge of Sign，西元一五九五年）──義大利威尼斯
4.隆奇安尼大教堂（Cathedral of Ronciglione，十六世紀）──義大利拉齊歐（Lazio）
5.聖母大教堂（Church of Assumption of Virgin Mary，十六到十七世紀）──捷克瓦爾季采（Valtice）

1

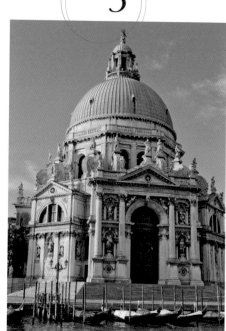

3

2

4

5

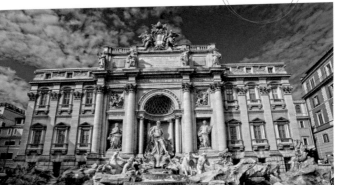

巴洛克（Baroque）時期（西元一六〇〇年到一七六〇年）

1.聖蘇珊娜教堂（St. Susana Church，西元一五九七年到一六〇三年）──義大利羅馬

2.四噴泉的聖卡洛教堂（The Church of Saint Charles at the Four Fountains，西元一六三八年到一六四一年），
 立面（Façade，西元一六六五年到一六六七年）──義大利羅馬

3.聖母瑪利亞教堂（St. Maria della Salute，西元一六三二年到一六八二年）──義大利威尼斯

4.聖彼得大教堂（Cathedral of Saint Peter，西元一七二六年到一七四三年）──義大利西西里

5.特萊維噴泉（The Trevi Fountain，西元一七三二年到一七六三年）──義大利羅馬

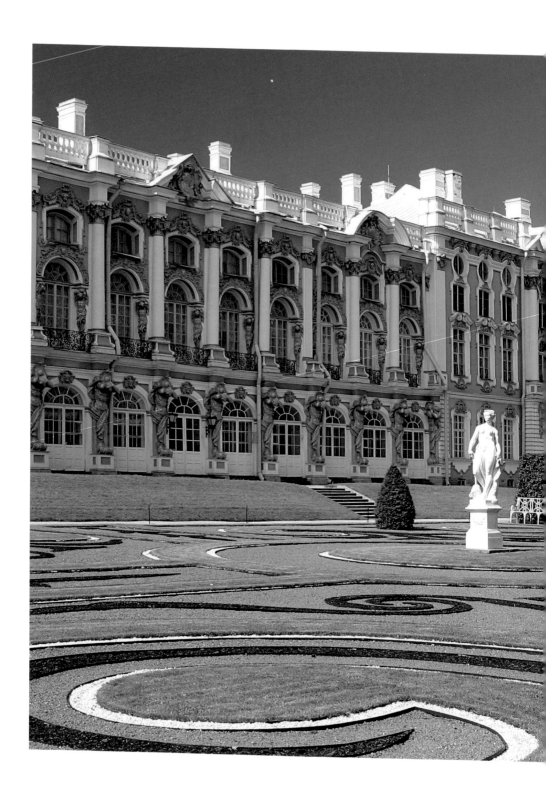

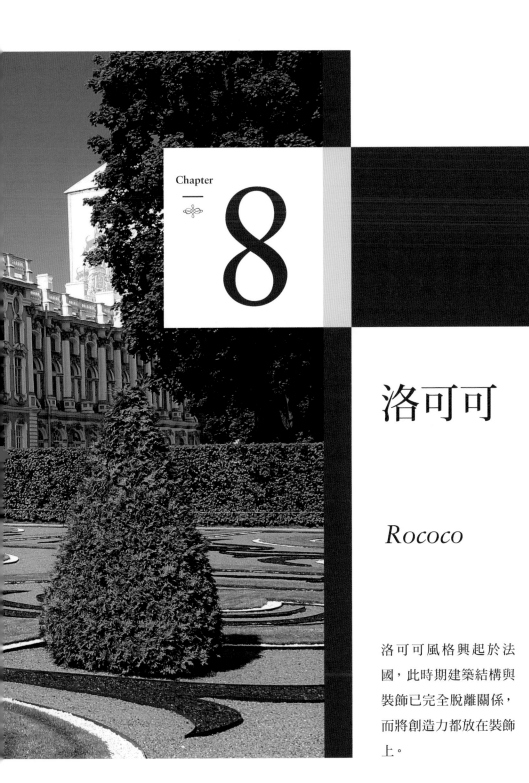

洛可可

Rococo

洛可可風格興起於法
國，此時期建築結構與
裝飾已完全脫離關係，
而將創造力都放在裝飾
上。

洛可可是十八世紀末在法國興起的風格。這時期，建築結構與裝飾已完全脫離關係，裝飾不必考慮建築結構，創造力都放在裝飾上。

由於地理原因，源於義大利佛羅倫斯的文藝復興運動，到十七世紀初的高峰期才蔓延到法國；更由於政治宗教形勢不同，早於十五世紀，法國君主制已趨穩定，席捲歐洲的宗教改革，在法國卻影響輕微，故此，法國不重視在宗教改革推動下義大利發展出來的巴洛克建築風格，他們重新詮釋巴洛克的理念，用到法國的建築和裝飾上，竟致將裝飾變成重點。因此，有人認為洛可可是巴洛克藝術的極致，批評的人則說它膚淺、奢華，缺乏品味。

在洛可可式建築裡，經常會發現中國風格的裝飾房間。當時中國味道的裝飾品是一時風尚，當然其中有純中國風的，而更多是歐洲演繹的中國風格。

建築風格的成因

文藝復興運動期間，法國因為上世紀興建的宗教建築仍敷使用，於是社會建設大多是皇室貴族的宮殿、城堡、莊園和大宅等。

十五至十六世紀是義大利文藝復興的高峰期。法國在歐洲地位舉足輕重，政治和軍事力量強大，一度統治義大利那不勒斯、威尼斯、米蘭和佛羅倫斯等地區，雖然最終無功而返，但卻習染了當地的風尚。義大利建築師和園林師受聘去巴黎，法國人也積極到羅馬學習；因此，這時期的法國建築夾雜着義大利國粹派的古典手法和人文主義的前巴洛克創作理念（註：請參看第七章「巴洛克」）。

為了擺脫義大利的影響，創造國家建築形式，法國人重新詮釋這些來自義大利的手法，把理念演繹到裝飾藝術去。

洛可可名稱的由來

洛可可（Rococo）源自法文rocaille一詞，意思是珍貴的小石塊和罕見的貝殼，或是異樣的珍珠；與葡萄牙baroco一語併合，寓意不規則、自然，但輕巧、精緻及奢侈華麗的裝飾風格。

建築特色留意點

外觀及佈局

· 建築仍然有古羅馬的因素，構件組合比巴洛克更靈活。最顯著的特色是造型簡潔、高大陡斜的金字塔式（steep pitch）屋頂，又或內藏閣層、開老虎窗（dormer light）的雙斜面四坡屋頂（mansard roof），又譯法國屋頂或芒薩特屋頂。

· 強調園林設計，重視建築與戶外環境配合、營造景致。

· 外裝飾的浮雕用各種弧線造型，常用與建築毫不相干的花環、穗狀花序（spike）雕塑裝飾。色彩簡單，以建築材料原色澤為主調。

內裝修

· 室內裝飾富麗堂皇，工藝精細，色彩豐富，與建築外觀形成強烈對比。花式板隔，鏡面、大理石、紙灰粉刷（stucco），鎦金線飾等是主要貼面材料；雕塑、繪畫、水晶燈飾、掛毯，以及世界各地搜羅而來的工藝擺設不可或缺；中國明清陶瓷、漆器、家具等更廣受歡迎。

（上圖）洛可可建築外觀浮雕常用各種弧線造型。
（下圖）建築室內富麗堂皇、色彩豐富。

163

Palace of Versailles

凡爾賽宮

法國巴黎

建造年代
西元 1661 年到 1756 年

設計師
主要建築：建築師勒伏
（Louis Le Vau）、芒
薩爾（Jules Hardouin
Mansart）與畫家勒布能
（Charles Le Brun）
園林：勒諾特爾（Le
Notre）

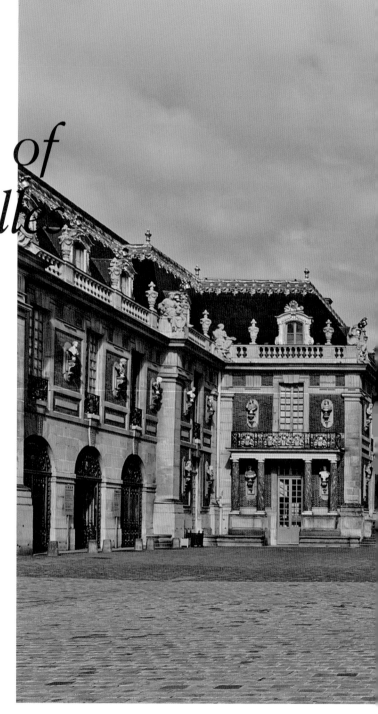

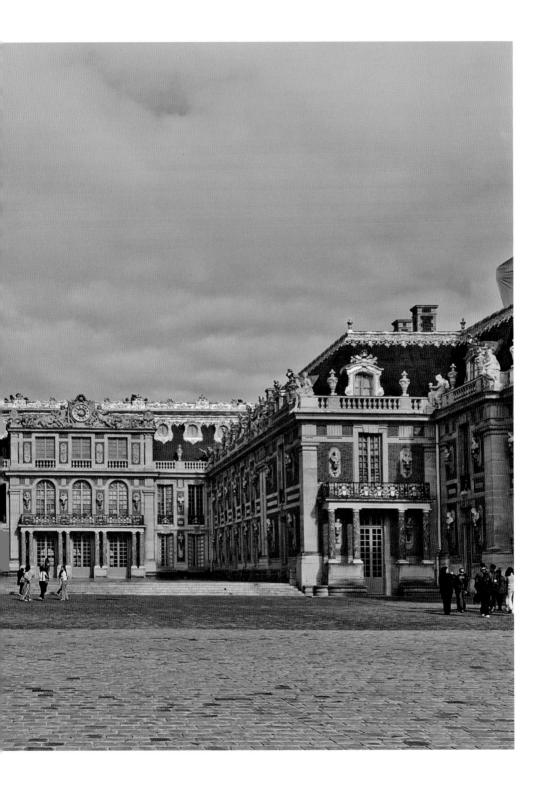

背景

　　凡爾賽宮在巴黎西南郊，原是貴族的狩獵莊園，現在的大部分建築都是由法王路易十四所建。他五歲登基，受到貴族和顧命大臣的挑戰，幸而有母后保護，才得以於二十三歲親政；因此，他自幼便體會到權力的重要，學會駕馭王室貴族、公卿大臣之術。

　　最初的宮殿於西元一六六一年在原莊園的基礎上修建，並在西元一六六四年至一七一〇年，先後四次擴建，目的是使貴族集中到他控制的範圍，減低他們在政治上的影響力。

　　每次擴建，恰巧都在對外戰爭前後，可見路易十四一生不是擴張權力、鞏固統治，就是沉醉於享樂，消耗國家財富。他喜愛文藝，執政七十二年間，是法國王朝時代的全盛時期。但到他晚年，國勢江河日下，埋下後來王朝滅亡的種子。因此，凡爾賽宮被認為是劃時代的建築藝術，法國王朝由盛至衰的象徵，引發法國人民日後追求民主、自由的原動力，極有歷史、社會和建築意義。

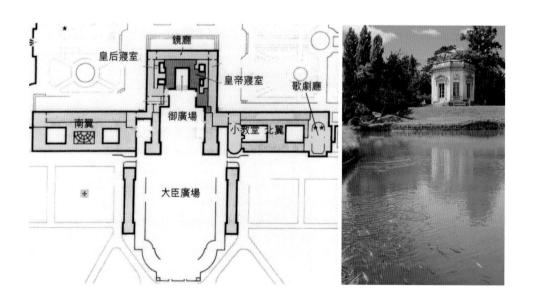

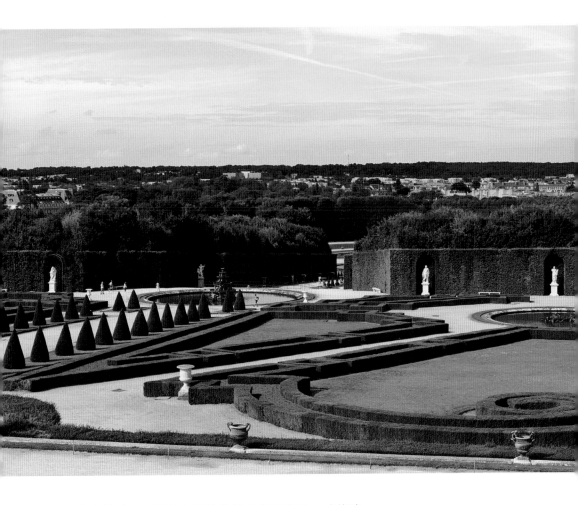

　　凡爾賽宮的建築、園林和裝飾先後由多個名噪一時的建築師、園藝師和藝術家設計，創造了皇家建築的新典範。歐洲其他國家紛紛效法，俄羅斯彼得大帝更把這風格千里迢迢帶回聖彼得堡。

外觀看點
宮殿

　　凡爾賽宮是十七世紀法國國王路易十四為了宣揚國家富強的形象、君主專權和享受奢華生活而建，因此，建築、裝飾和園林等設計各有不同的手法。

（上圖）凡爾賽宮的花園是歐洲最大的皇家園林。

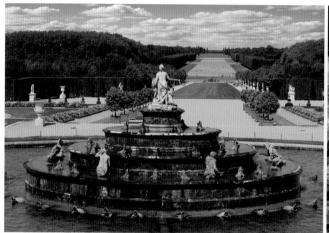

宮殿坐東向西，廣場分為外庭（minister's court）、中庭（royal court）和前庭（marble court）三部分，佈局和羅馬聖彼得大教堂的廣場相似。

造型統一、嚴謹、對稱、均衡而雄偉，是文藝復興前期典型的古典建築風格，但以磚造的牆板（wall panel）來代替傳統的列柱；立面簡單、沉實，但缺乏驚喜；反而屋頂是最具特色的建築構件，以後這種曲折式的鈍金字屋頂，上開老虎窗，被冠以建築師的名，稱為芒薩爾屋頂（Mansard Roof，又譯法國屋頂）。外牆和屋頂貼上各式各樣與建築構件無關的精緻裝飾，只追求視覺效果，為裝飾而裝飾，是洛可可建築風格的特色。

園林

凡爾賽宮的花園是歐洲最大的皇家園林，面積一百多萬平方公尺，一望無際，由運河、人工湖、噴泉、花壇及大小行宮（trianon）組成。平面以幾何佈局，喻意自然與文明有序，天工與人力和諧，是歐洲封建時代典型的園林規劃手法。

（上圖左）拉東納噴泉，最值得欣賞。
（上圖右）園內景致均以羅馬神話為主體，圖為冬神。

園內所有景點均以羅馬神話為主題。其中值得欣賞的，首推拉東納噴泉（Latona Fountain），是芒薩爾作品，女神和蛤蟆造型隱喻路易十四登基時受到奸佞威脅，幸得母后支撐，才得以順利執政的事跡；其次是太陽神噴泉（Apollo Fountain），路易十四自喻為羅馬神話裡英勇的太陽神，勒布能以太陽神駕車巡遊的雕塑來歌頌他的豐功偉績。

此外，海神（Neptune）、酒神（Bacchus）、花神（Flora）、豐收神（Ceres）、冬神（Saturn），以至金字塔等噴泉的造型和雕塑，均出自名家之手，是當年藝術潮

（下圖）鏡廳內十七扇落地玻璃窗，戶外園景一覽無遺；牆上裝上大如窗戶的鏡，反映出戶外園景，使人疑幻疑真。

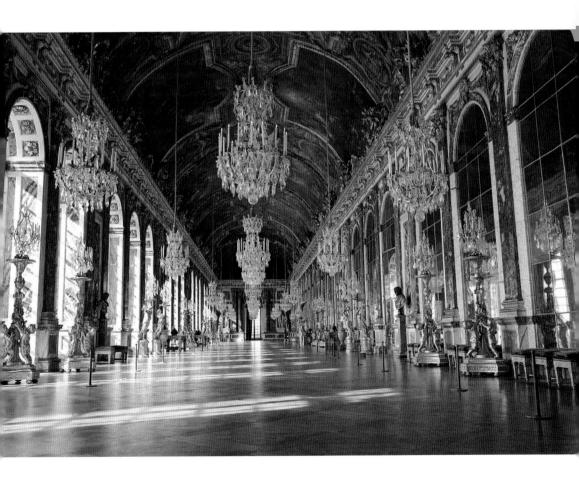

（下圖）凡爾賽宮的過廳內，工藝精細的大理石貼面及嵌飾。

流的代表作，也反映義大利文藝復興的藝術創作理念對法國影響深遠。

園林設計以園為主，宮殿的西立面自然是園林的背景，所以西立面看不到芒薩爾屋頂和繁瑣花巧的裝飾，色彩比較單調，建築的風格也傾向穩重、嚴謹。要認識文藝復興發源地義大利佛羅倫斯早期的古典建築風格？這便是了。

內部看點

雖然洛可可藝術風格在建築和園林也可看到一鱗半爪，

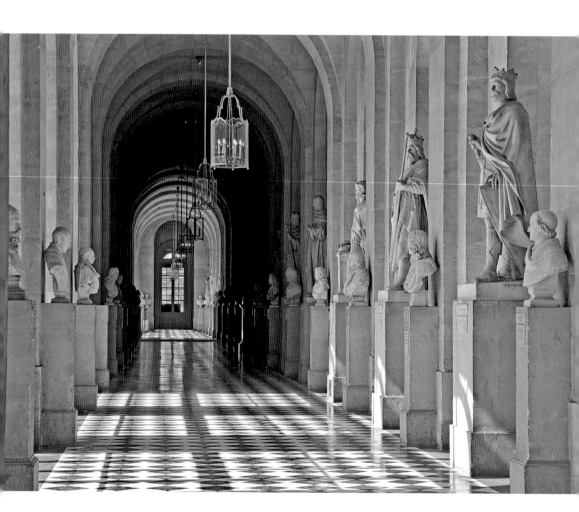

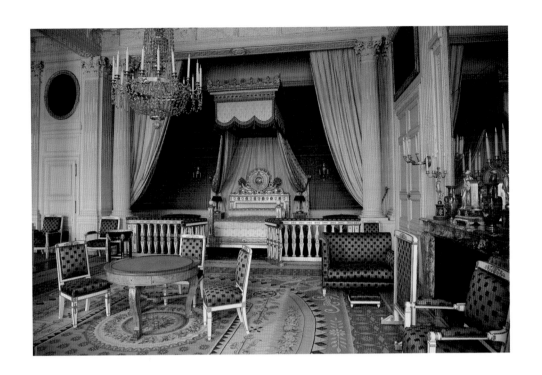

但精粹還是在室內。王室的起居生活、交際娛樂、坐朝理政、接待外賓、會見公卿大臣，都在宮中，裝修富麗堂皇。國王和王后的寢宮更是講究。

兩寢宮之間的走廊改建為鏡廳，長七十二、寬十點五、高十二點三公尺，位處宮殿的正中央，西牆造十七扇落地玻璃窗（門），戶外園景一覽無遺；內牆裝上若干大小相若的鏡，不但使室內空間看起來更加寬敞，更反映出園林景色，使人疑幻疑真，是前巴洛克空間理念的手法。內牆的大理石貼面及嵌飾，工藝精細。

拱形天花上畫滿路易十四的英雄事蹟，均以鎦金線飾和浮雕作裝飾。雖然擺設比較簡單，但在琉璃吊燈和燭台的陪襯下，金碧輝煌，藝術作品琳瑯滿目，是洛可可裝飾風格的傑作。

（上圖）大特里亞農行宮內，講究的約瑟芬皇后寢室。

171

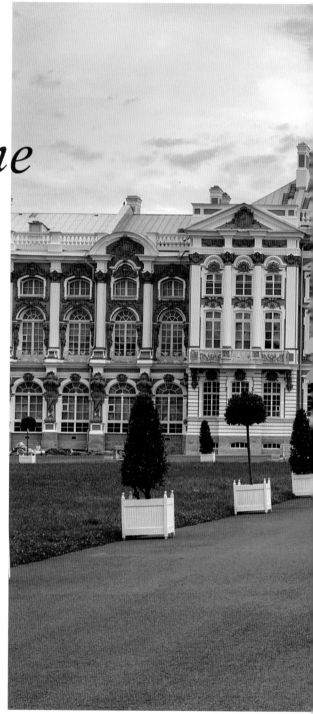

Catherine Palace

凱薩琳宮

俄羅斯聖彼得堡

建造年代
西元 1741 年到 1796 年

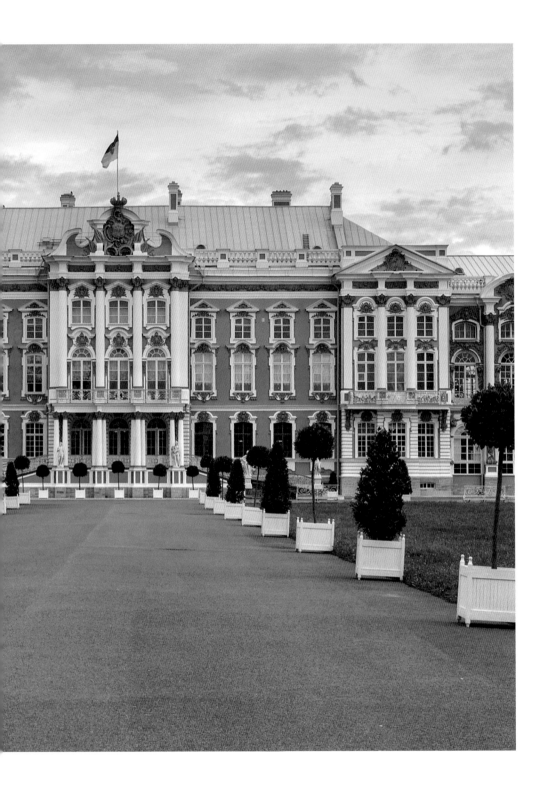

背景

　　雖說洛可可建築風格源於十八世紀初的法國皇家建築，但
表現得更加淋漓盡致的，要算俄羅斯的凱薩琳宮了。

　　宮殿以凱薩琳為名，卻是和三個性格作風截然不同的女沙
皇有關。

　　它原是彼得大帝賞賜給平民出身的第二任妻子凱薩琳的一
幢避暑小莊園。溫柔的凱薩琳生活簡樸，於丈夫死後成為凱
薩琳一世，當政兩年。因為她作風低調，莊園仍保持簡約的
模式。

　　第二個女沙皇是彼得大帝和凱薩琳的次女伊莉莎白。她活
潑不羈，疏於學習，耽於玩樂。在姊姊當政期間，她飽受壓
制，於是登位後變本加厲，大規模擴建宮殿，現看到的宮殿
及內外奢華的洛可可風格裝飾，便是她的主意。

　　王權輾轉落在彼得三世妻子凱薩琳二世（Catherine the
Great）手中。她出身貴族，喜愛文藝、哲學和科學；執政

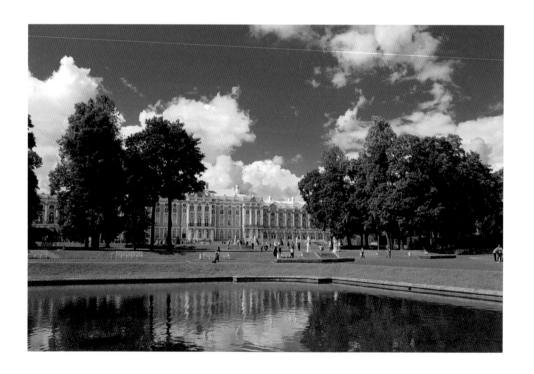

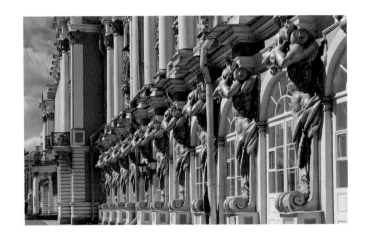

三十四年（西元一七六二年到一七九六年），是俄羅斯王朝
的黃金年代。她的智慧和成就，都可在該宮殿的後期建設反
映出來。

外觀看點

　　凱薩琳宮在距聖彼得堡東南二十多公里普希金市
（Pushkin）的帝王村（Tsarskoye Seto）內。規劃概念上，
帝王村是一個建築整體，所有建築都是為皇家起居遊樂而
設，進了村便猶如進了宮，因而不需要防衛功能。這樣的空
間理念，除了考慮室外天氣及視覺比例之外，建築的外立面
設計和內裝飾就沒有分別了。

　　凱薩琳宮的建築規劃是以園林為主，在空間概念上是園林
包攏整體宮殿，建築物都是園林的構件（像中國園林的亭台
樓閣，也和現代建築的先造園後建築的規劃相似），這跟法
國凡爾賽宮把園林當為宮殿的後花園不同。由於這點分別，
凱薩琳宮的建築立面設計在概念上也和凡爾賽宮不同。凱薩
琳宮前後的園林均以工整對稱的古典手法佈局，周邊自然綠
化、因地制宜，在蒼林茂葉、樹影婆娑、小橋流水、繁花似
錦之間，分佈着大大小小的建築小品。

　　主建築是女沙皇伊莉莎白年代擴建的。歐洲不同時

代、不同風格的建築構件都用上了。這些希臘式三角頂（pediment）、羅馬式列柱、拜占庭式穹頂和巴洛克式構件等，純粹都是裝飾作用，和原來的建築風格沒有關係；再加上藍白色的粉刷、鍍金裝飾和人像雕塑等，為立面帶出安逸和豪華的氣息。這手法內外一致，是洛可可裝飾風格高峰時期的建築特色。

要欣賞該時期不受裝飾潮流影響的建築風格，東南方向、一箭之遙的亞歷山大宮（Alexander Palace）便是了。它是凱薩琳二世送給孫兒亞歷山大一世（Alexander I）結婚的寓所。由義大利建築師賈科莫（Giacomo Quarenghi）設計，造型簡潔，建築功能與藝術表現配合，構件的比例和諧協調，沒有奢華裝飾，是典型的前巴洛克的古典風格（註：參見第七章「巴洛克」）。

訪客如能對園林裡各建築從年份、風格，小心觀察，可以體會到兩個女沙皇在十八世紀對俄羅斯的政治、經濟、文化、藝術的影響。

內部看點

由休閒生活到管治國家，建築設計到園林小品，處處都顯示兩個女沙皇的不同性格、品味和作風，室內裝修自然也不例外。現在看到的大多是伊莉莎白年代的作品，雖然部分經過修改，基本上仍保持原樣。

金光燦爛、樣式繁茂、工藝精巧，是洛可可裝飾風格的特色。伊莉莎白主政後，為了報復當年法國拒絕和親，聘用義大利洛可可設計師拉斯特雷利（Bartolomeo Rastrelli）刻意把宮殿蓋建得比法國的宮殿更富麗堂皇，寢宮的前廳（Antechamber）和大廳（Great Hall），比凡爾賽宮的鏡廳有過之而無不及，並且這奢華的裝飾還用到建築的外立面去。此外，琥珀廳（Amber Room）更值得遊覽：那些價值連城的寶石，面積共達九十六平方公尺，原是普魯斯國王威廉一

門當而戶不對的聯姻

伊莉莎白的父親彼得大帝曾希望把她許配給法國年青國王路易十五，但她的母親出身平民，法國皇室拒絕。此後，伊莉莎白因各種原因，終生未嫁。

世（Fredrick William I）送給彼得大帝的，後被伊莉莎白安裝到琥珀廳，至今位列世界八大裝飾奇觀。補充一句，二戰時此宮被毀，現在見到的是原址修復的建築。

凱薩琳二世的品味與姨母伊莉莎白不同，雖然仍存在洛可可的影子，但明顯比較簡約樸實，鍍金減少了，文化氣息濃厚了。兒子保羅一世（Paul I）的書房及兒媳瑪利亞（Maria Fiodorovna）的畫室、孫兒阿歷山大一世的書房等，都反映出她對義大利文藝復興前期古典藝術風格的喜愛。此外，阿拉伯廳（Arabesque Hall）的異國風情和教堂詩歌班前廳（Choir Anteroom）的法國氣息，都是由蘇格蘭裔復古主義建築師卡梅倫（Charles Cameron）設計。

凱薩琳宮內有伊莉莎白年代的中國畫室（The Chinese Drawing Room）或是凱薩琳二世時期的中國藍畫室（The Chinese Blue Drawing Room），都採用中國絲綢和陶瓷作裝飾，反映中國古典藝術和工藝品當年深受喜愛。

（下圖）富麗堂皇的宴會廳，比凡爾賽宮的鏡廳有過之而無不及。

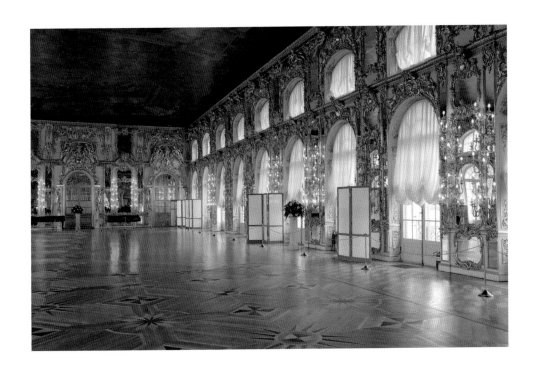

其他
洛可可著名建築

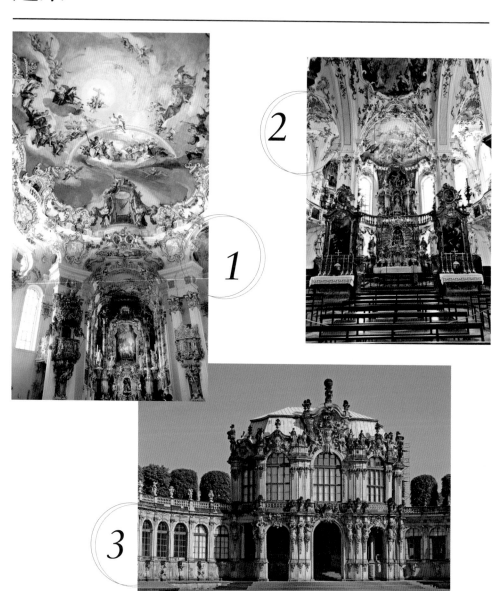

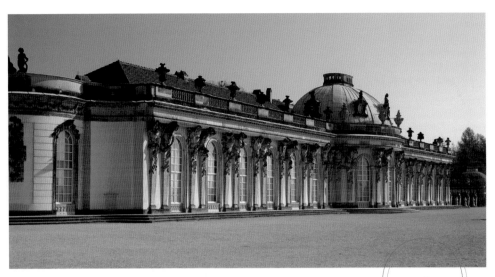

1.韋索布倫修道院（Wessobrunn Abbey，西元一六七一年到一六九六年）——德國巴伐利亞（Bavaria）
2.安德希斯修道院（Cloister of Andechs，十八世紀）——德國巴伐利亞
3.茨溫格宮（The Zwinger Palace，西元一七一〇年到一七二八年）——德國德勒斯登（Dresden）
4.無憂宮（Sanssouci Palace，西元一八一三年）——德國波茨坦（Potsdam）
5.ODL大樓（ODL Building，十九世紀）——西班牙馬德里（Madrid）

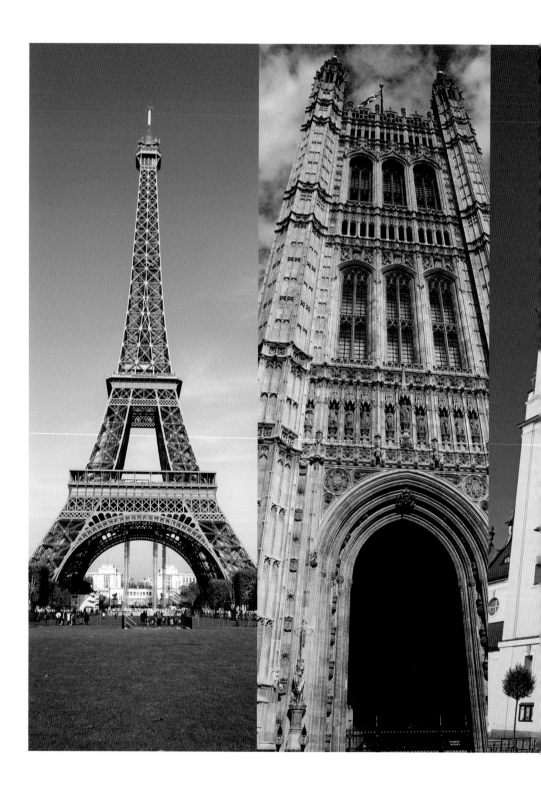

Chapter

9

十八到二十世紀初
西方
建築

18-20c
Architecture

十八世紀末的法國大革命
對歐洲各個王朝有巨大
的衝擊，專制政治開始沒
落，政體改革加快。自由
思想蔓延，在一片求新求
變的浪潮中，創作理念百
家爭鳴，建築風格也開始
分道揚鑣了。

布雜藝術（Beaux Art）

　　洛可可風格被法國人認為是專制政權奢侈靡爛的象徵，建築師於是再到義大利去探索和詮釋古羅馬建築的精神。十九世紀時，法國國王拿破崙一世積極支持下，成立了國家美術學院（Ecole des Beaux-Art），系統的培育創作人材，於是形成布雜風格（Beaux-Art，亦譯為美術學院派風格）。這美術學院派的風格，特徵是強調歐洲建築的道統，但是使用相關的構件時，並不講究按它們原來的制度；如何好看，如何好玩，就怎樣做。

　　這時期，法國建築在歐洲處於領導地位，影響力及於德國、荷蘭、比利時一帶。布雜藝術在二十世紀之交也影響了美國建築，從而薰染了當時到美國學建築的中國留學生。

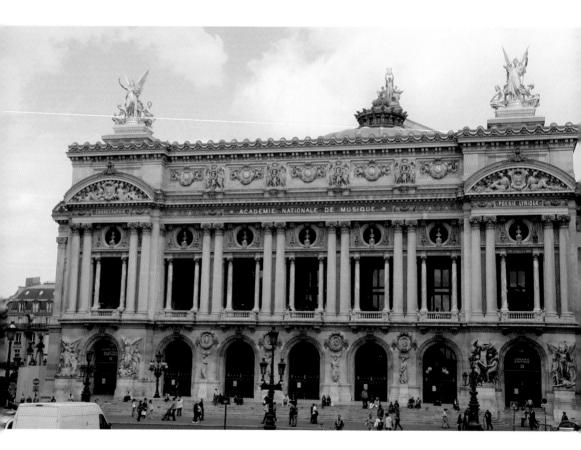

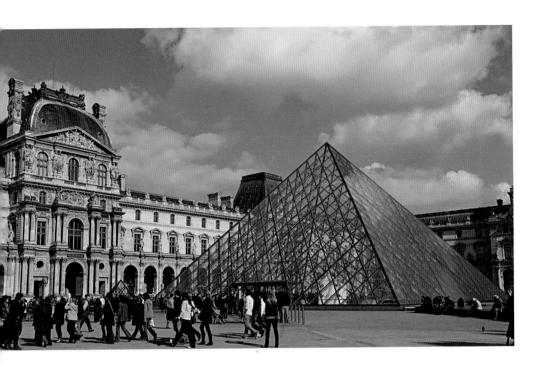

（上圖）羅浮宮（Louvre Palace，西元一五四六年到一八七八年）法國巴黎
（下圖左）文化遺產大廳（Heritage Hall，西元一九一四年）加拿大溫哥華
（下圖中）太陽報大樓（Sun Tower，西元一九一二年）加拿大溫哥華
（下圖右）道明信託大樓（Dominion Trust Building，西元一九一〇年）加拿大溫哥華

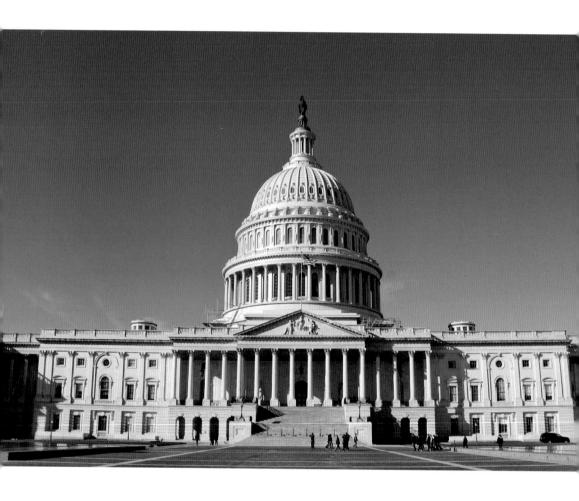

希臘復興
（Greek Revival / Neo-Greek / Neo-Classicism）

　　英國首先採用的建築風格。事緣於十八到十九世紀之交
（喬治亞年代），君主立憲制度已趨成熟，為了建立國家形
象，和法國在政治上分庭抗禮，當法國人去義大利探索古羅
馬建築的時候，英國人則從希臘引入古建築的形制來表示議
會政治的精神；此後被其他實施共和政體的地區引用，成為
民主自由的建築符號。

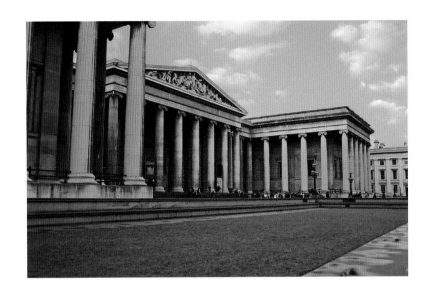

（左頁圖）美國國會大樓（The U.S. Capital，西元一七九二年到一八六七年）美國華盛頓
（右頁上圖）大英博物館（British Museum，西元一八二五年到一八五〇年）英國倫敦
（右頁下圖）財政部大樓（Treasury Department Building，西元一八三六年到一八四二年）
美國華盛頓

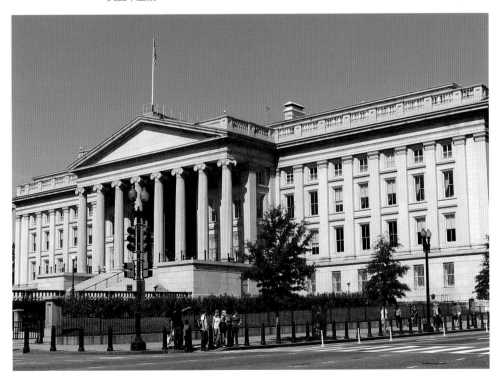

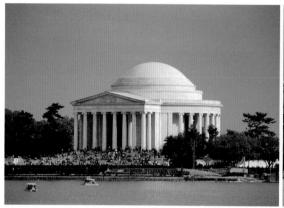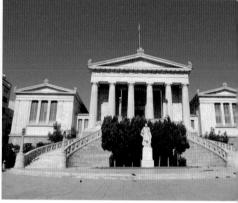

（上圖左）傑佛遜紀念堂（Thomas Jefferson Memorial，西元一九三八年到一九四三年）美國華盛頓
（上圖右）希臘國家圖書館（The National Library，西元一八八八年到一九〇三年）希臘雅典
（下圖）阿基里斯宮（Achillion Palace，西元一八九〇年）希臘科孚島（Corfu）

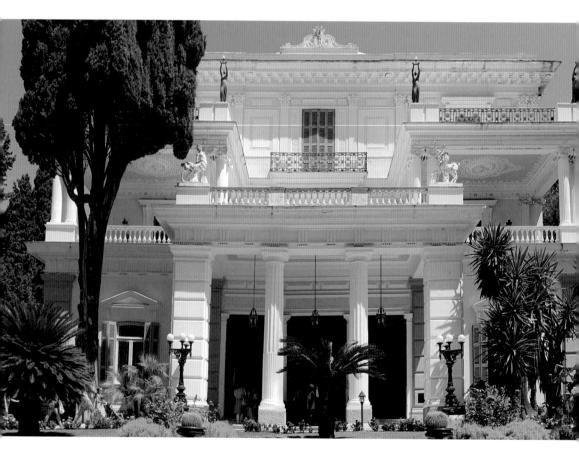

哥德復興（Gothic Revival / Neo-Gothic）

又稱新哥德（Neo-Gothic）建築。

若說希臘建築風格的復興是建基於英國的政治因素，那麼，同時在英國出現的哥德復興則是宗教的需要。自十七世紀起，新教（Protestant）在英國崛起，漸漸代替了天主教的地位，成為信仰的主流。到了十八世紀中葉，為避免天主教死灰復燃，新教刻意要創造與梵蒂岡有別的宗教形象，中古的哥德建築風格被認為更符合新教精神，宗教建築大多復用。

這時期，希臘哥德復興建築風格分別在宗教和政治上發展。十九世紀以後，哥德被認為更能夠代表君主憲改的精神，於是除了蘇格蘭部分地區以外，取代了希臘復興風格的位置。這種吸收改造外來的東西，不必全新創造的做法，符合英國人保守文化的精神。

不過，受到工業革命的影響，設計和建築都融入了新技術和新材料，與原來的建築已有所不同。哥德的挺拔尖聳風格日後更發展為藝術裝飾，風格也就變為形式了。因此，哥德復興也被稱為新哥德建築形式（Neo-Gothic Style）。

（左圖）聖家大教堂（Church of the Sagrada Familia，西元一九〇三年到一九二六年）西班牙巴塞隆納。註：這教堂既是哥德復興，亦是新藝術。
（右圖）聖巴特里爵主教座堂（St. Patrick Cathedral，西元一八五三年到一八七八年）美國紐約。

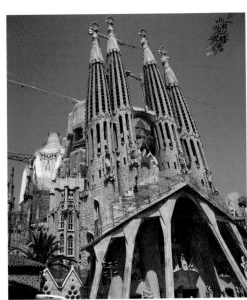
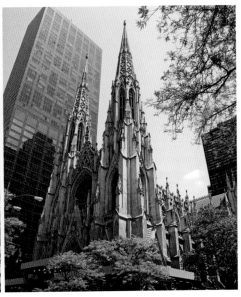

House of Parliament, Westminster New Palace

英國國會大樓

英國倫敦

建造年代
西元 1840 年到 1860 年

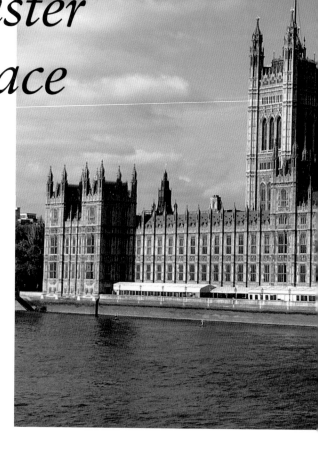

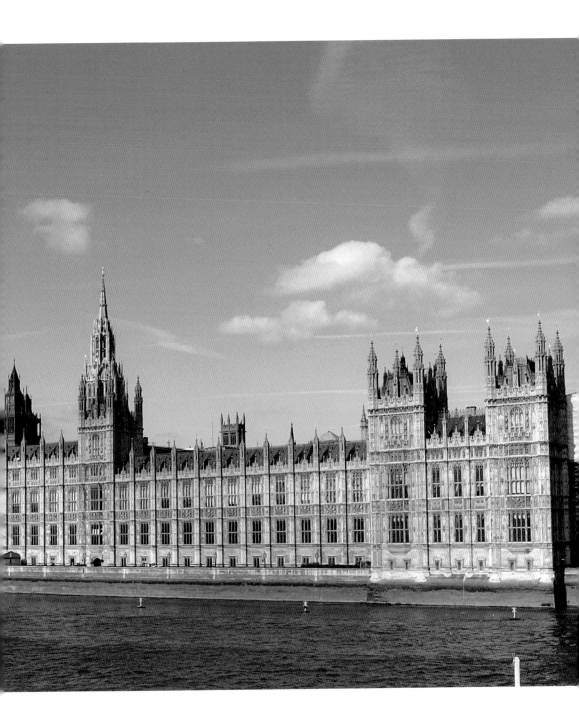

哥德建築早在十四世紀前便由法國引入英國，在都鐸（Tudor）王朝廣泛採用。

英國的新哥德建築，比原來的更強調垂直的造型，同時亦把原來的尖拱由兩圓心弧的造型改為較扁平的四圓心弧。因此，也稱為盎格魯法國式哥德（Anglo-French）、垂直式哥德（perpendicular），或乾脆按王朝的名，稱為都鐸建築形式。

英國國會大樓原建築在一九三〇年代前曾兩度燒毀，現在看到的是復建和重修的模樣。大樓外牆貼上石塊，這時候所有哥德的樣式已經純粹是裝飾，和結構沒有實質的關係，我們欣賞時，就不必拘泥於原來建築的教條了。

嚴肅、謹慎、認真、一絲不苟、細緻、繁茂，是新哥德的藝術表現，所有裝修線條、圖樣、雕塑等均回復到中古時代的手工藝，和當時得令、追求機械美的藝術傾向形成強烈對比。

西南角的維多利亞塔樓，造型仿照中古的碉堡，寓意保護皇室和國家憲法；地庫是禮儀用的入口，有點像紫禁城的中門，也是皇室貴族進出國會大樓的地方。

北端的鐘塔俗稱大笨鐘（Big Bang），是哥德建築的鐘樓的代替品；原來召喚教眾崇拜的鐘，現在改為向公眾報時；塔頂的設計及老虎窗和法國的芒薩爾屋頂相似，可見英國對外來的建築文化兼收並蓄。

大樓中央，大堂上空有一個尖塔，原意是用作大樓內四百多個火爐的通風豎井，雖然限於當年的技術，並沒有成功，卻成為整幢大樓最能代表哥德風格的建築符號。

若要認識都鐸時期的英國式哥德建築風格，大樓的西敏大廳（Westminster Hall）是很好的例子。大廳內的雙疊式尖拱樑架屋頂結構也不應錯過。

（上圖）北端的鐘塔俗稱大笨鐘（Big Bang），是哥德建築的鐘樓代替品。
（右頁圖）維多利亞塔樓，造型仿照中古的碉堡，寓意保護皇室和國家憲法。

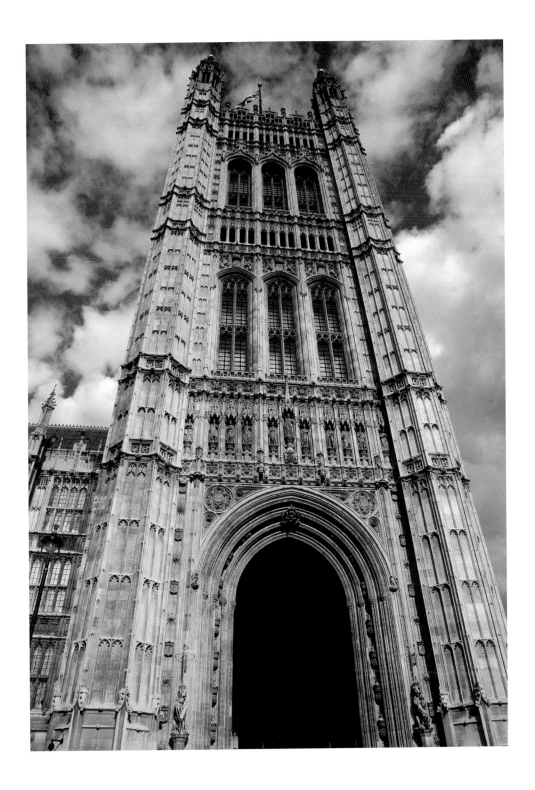

巴洛克復興
(Baroque Revival / Neo-Baroque)

十八到二十世紀一片改革、轉變、社會動盪的氣氛中，建築也潮起潮落。但是，源於義大利文藝復興時期的巴洛克藝術理念沒有因此而消失，反而隨著各地不同的歷史文化、地理環境、社會狀態等因素持續發展，在各地孕育出不同的建築特色。

以英國為例，維多利亞年代（**Victorian Era**，西元一八三七年到一九〇一年），是英國政治和經濟全盛時期，也是希臘復興風格漸漸式微，巴洛克悄悄從法國進入英格蘭的時期。二十世紀前的藝術理念仍保留前巴洛克（**Proto-Baroque**）人文主義（**Mannerism**）的特色。到了二十世紀，英

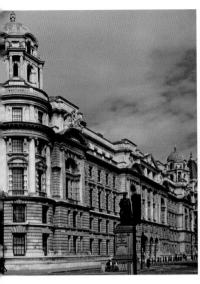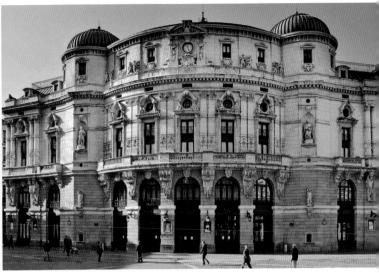

（下圖左）最神聖的耶穌基督的心教堂（Cathedral of the Most Holy Heart of Jesus Christ，年代不詳）波蘭比得哥什市（Bydgoszcz）
（下圖右）舊蘇格蘭場大樓（Former Scotland Yard，西元一八八七年到一八八八年）英國倫敦
（上圖左）舊國防部大樓（The War Office，西元一八九八年到一九〇六年）英國倫敦
（上圖右）阿里亞加劇院（Teatro Arriaga，西元一八九〇年）西班牙畢爾巴鄂（Bilbao）

國國力開始下滑，為喚醒國人重建昔日的光輝，在政府的支持下，建築師積極探索能體現全盛時期國家精神的建築形象，在巴洛克基礎上，融入了各地的特色，形成新的建築形式，也稱英國巴洛克建築（English-Baroque Style）。

　英國沒有建築文化的歷史包袱，又向來有吸取外間優點為己用的民族特性（保守主義）。當年英國著名建築師白賴頓（John Brydon）解釋英國這種建築文化的現象：「現代英語比義大利文藝復興的成就更加優越，建築師需要認識歷史經驗，珍惜昔日成果，才可使建築設計達到更高的境界。」

羅馬風復興
（Romanesque／Roman Revival，Neo-Romanesque／Neo-Roman）

美國興起的建築風格。美國本來承襲殖民年代的英國風格，獨立後，歐洲各地移民帶來各地的建築文化，但是這些建築不完全切合當時當地的環境和經濟。十九世紀後期，建築師亨利理察遜（Henry Hobson Richardson）重新詮釋的羅馬風建築風格流行於北美，這種建築風格又被稱為「理察遜式」（Richardsonian Style）。

新風格比原來的簡潔，不再以雕塑為主要裝飾手法，磚/石藝更加精緻，建築造型千變萬化。要仔細欣賞，才能領略設計的理念和技巧。

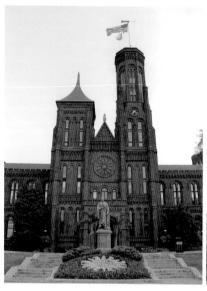

（上圖左）史密森博物館（Smithsonian Institution Building，西元一八四七年到一八五五年）美國華盛頓
（上圖右）熨斗大廈（Flatiron Building，西元一九○二年）美國紐約
（左頁上圖）麻薩諸塞州市政廳（Massachusetts State House，西元一九一七年）美國波士頓
（左頁中左圖）加州大學萊斯會堂（Royce Hall，University of California，西元一九三七年）美國洛杉磯
（左頁中右圖）多倫多大學主樓（Main Building of University of Toronto，西元一八五七年）加拿大多倫多
（左頁下左圖）史丹福大學（Stanford University，Palo Alto）美國加州
（左頁下右圖）聖三一教堂（Holy Trinity Catholic Church，西元一八九六年）美國路易西安納州什里夫波特（Shreveport）

新藝術海報

新藝術（Art-Nouveau）

　　歐洲在工業革命的高峰時，新技術、新產品、新需要，改變了生活方式，也改變了傳統的思維模式，催生出一個嶄新的藝術理念。於是，傳統的對稱、雄渾、力量、理性、現實，變為不對稱、纖幼、柔弱、浪漫、超現實，嚴謹的制式也變為自由的組合，單調的顏色變為多姿多彩。總之，不受任何傳統束縛，自由奔放，創意無限。

　　這些新理念從法國、奧地利冒起，席捲各大城市，以巴黎、柏林、維也納、巴塞隆納及今日拉脫維亞的里加（Riga）、波蘭的克蘭科夫（Krakow）最具代表性。

　　建築方面，著名的西班牙建築師高第（Antonio Gaudi）把理念推到建築創作的最高境界，史稱新藝術建築風格，是從古典到現代主義（Modernism）過渡期間的建築潮流。

（下圖）米拉寓所（Casa Mila，西元一九〇五年到一九一〇年）西班牙巴塞隆納
（右頁圖）艾菲爾鐵塔（Eiffel Tower，西元一八八九年）法國巴黎

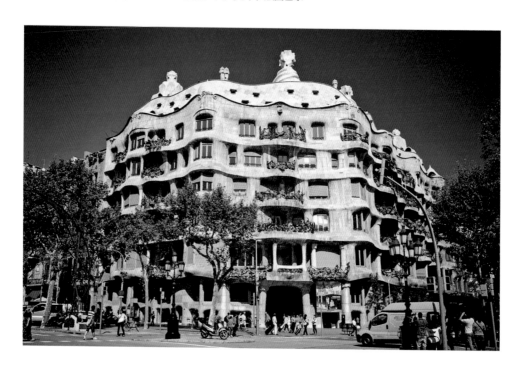

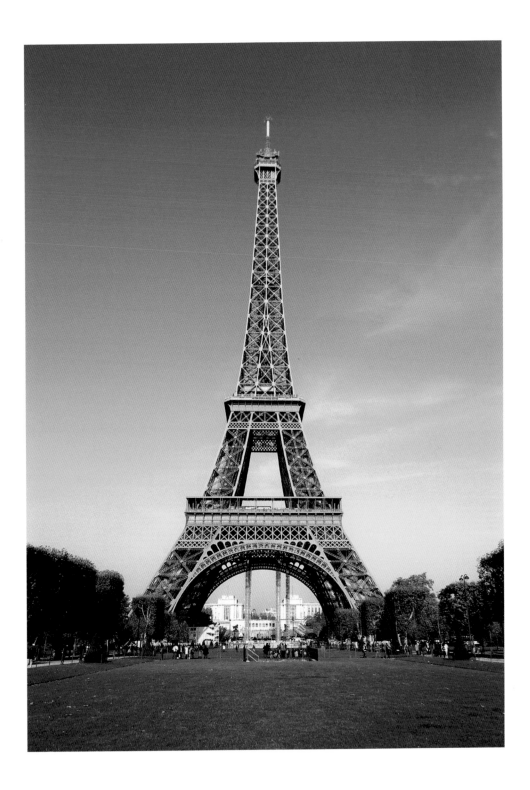

名 作 分 析

Casa Batllo

巴特盧寓所

西班牙巴塞隆納

建造年代
西元 1905 年到 1907 年

設計
高第（Antonio Gaudi）

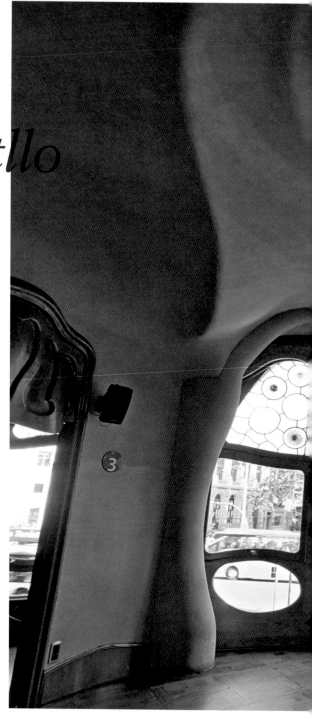

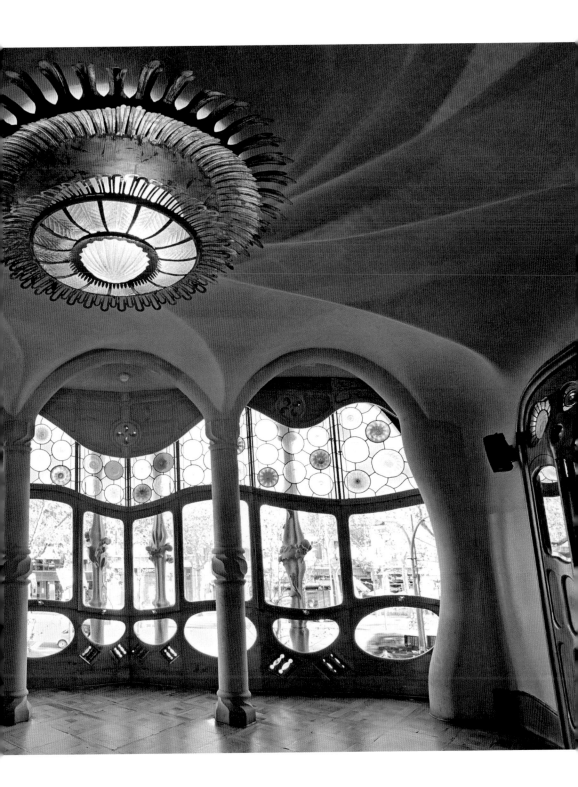

十九、二十世紀之交，一切在變，社會表面上充滿新動力，背後卻隱藏著惡魔，吞食社會的成果。巴特盧是中產階層的寓所，原建築於西元一八七七年完成，現建築是西元一九〇五年到一九〇七年間由高第改建，造型天馬行空，藝術表現不拘一格，但處處恍若向傳統挑戰。

　　巴特盧寓所的立面上，傳統與創意並列，外牆裝飾得花團錦簇，卻是骷髏遍地，背面隱伏著變色的惡龍，喻意在繁華的社會狀態下，中產者其實是傳統惡勢力的犧牲品。屋頂上球莖形十字頂的尖塔，象徵中古傳說中的聖佐治屠龍之矛，直插惡龍背部。

　　建築至此，就不單是蓋房子了。遊訪這世界文化遺產，欣賞這劃時代建築之餘，見到設計者借作品表達對當時社會現象的意見，對歷史、文化、藝術體現於建築的關係，一定更有體會吧。

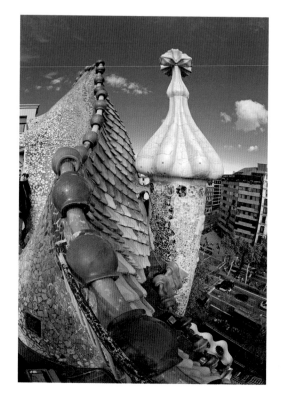

（左頁圖）屋頂上球形十字頂的尖塔，象徵屠龍之矛，直插惡龍背部。
（右頁圖）巴特盧寓所裝飾得花團錦簇的外牆。

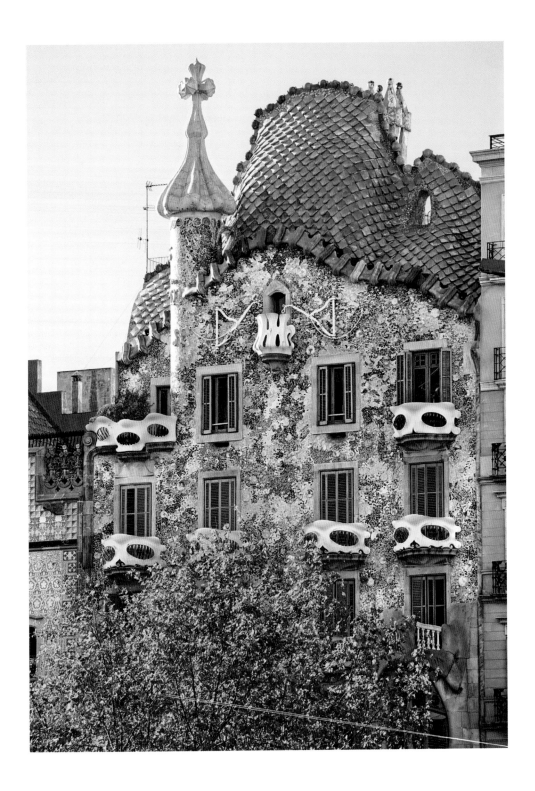

201

立體主義

藝術裝飾（Art Deco）

　　盛行於一九二〇年到一九四〇年代。一戰和二戰之間，重建艱難，裝飾繁複和造價高昂的各種古典建築復興風格顯得不合時宜。在求新求變之下，立體主義（Cubism）、方格藝術（De Stijl）、達達主義（Dadaism）等視覺藝術興起，再受到新藝術、印象派、表現派（Expressionist）等理念的影響，建築藝術多元發展，並無主導形式；但共通特色是造型簡單，節奏明快，線條流暢，色彩豐富。這段泛稱藝術裝飾的風潮，是進入現代建築的里程碑。

（下圖）克萊斯勒大廈（The Chrysler Building，西元一九三〇年到一九三二年）美國紐約
（右頁圖）海景大樓（Marine Building，西元一九三〇年）加拿大溫哥華

表現派

達達主義

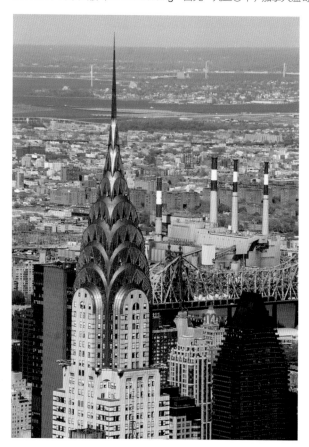

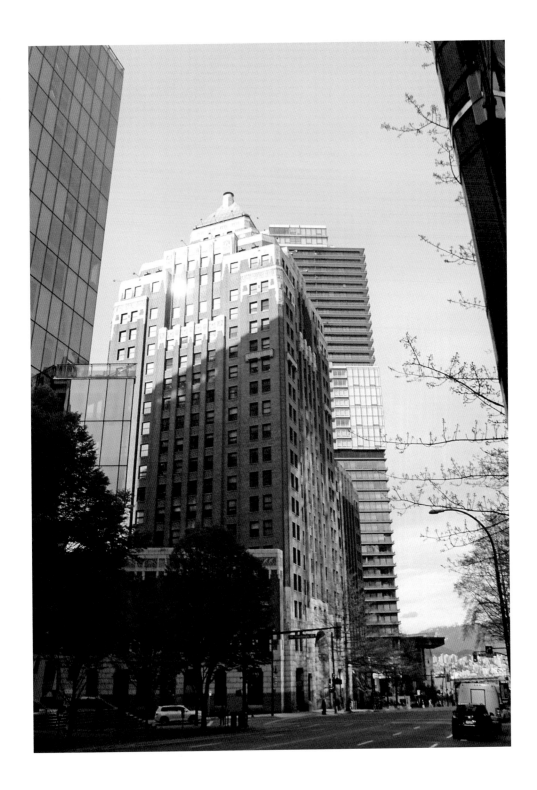

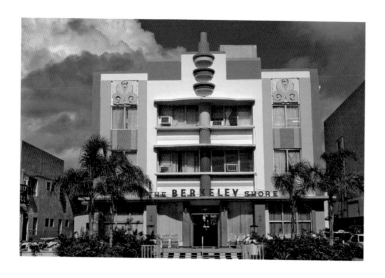

（上圖）柏克萊飯店（Berkeley Shore Hotel，西元一九四〇年）美國邁阿密
（下圖左）阿瑪特之家（Casa Amatller，西元一八九八年到一九〇〇年）西班牙巴塞隆納
（下圖右）殖民地飯店（Colony Hotel，西元一九三九年）美國邁阿密
（右頁圖）哈爾格里姆大教堂（Hallgrimskirkja modern church，西元一九四五年到一九八六年）冰島雷克雅維克
（Reykjavik）

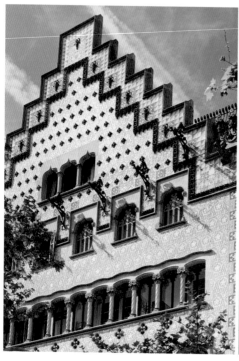

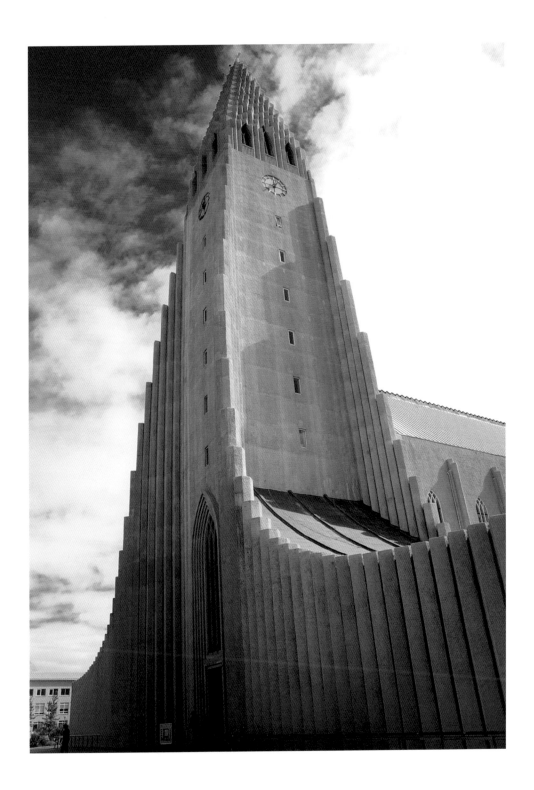

照片來源

—

Chapter 1

shutterstock.com：P.15-16(Ian Stewart)、P.18上圖(WitR)、P.18下圖左(WitR)、P.18下圖右(Sorin Colac)、P.19下圖(vvoe)、P.24-P.25(P. Bhandol, TnT Designs, pegasusa012, siloto)、P.26上圖(Al Pidgen)、P.26下圖(Giancarlo Liguori)、P.27下圖左(Marcin Sylwia Ciesielski)、P.27下圖右(King Tut)、P.28上圖(Al Pidgen)、P.28右圖(WH CHOW)、P.28下圖(Francisco Martin)、P.29(Marcin Sylwia Ciesielski)、P.30最上圖(R. Vickers)、P.30右圖(Teresa Hubble)、P.31(deepblue-photographer)、P.32(In Green)、P.33(Pius Lee)、P.34左圖(Lisa S.)、P.34右圖(Victor V. Hoguns Zhugin)、P.35下圖(WH CHOW)
Wikipedia：P.23(Steve Morgan)
Egypt Art: Principles and Themes in Wall Scenes (Foreign Cultural Information Dept. Minister of Culture, Egypt)
Abdeen Palace (CULTNAT)

Chapter 2

shutterstock.com：P.38-39(Nick Pavlakis)、P.48-49(Pietro Basilico)、P.53上圖(Dimitrios)、P.54(Ralf Siemieniec)、P.55(Hintau Aliaksei)、P.58上圖(elen_studio)、P.58下圖(Ralf Siemieniec)、P.59上圖(PerseoMedusa)、P.59下圖(vvoe)、P.60上圖(Luca Grandinetti)、P.60下圖(Georgios Alexandris)、P.61 (Matt Ragen)

Chapter 3

shutterstock.com：P.62-63(Fedor Selivanov)、P.67 (Arena Photo UK)、P.68-69 (Viacheslav Lopatin)、P.71 (nhtg)、P.72 (Rob van Esch)、P.73 (Olga Dmitrieva)、P.78 (Bartlomiej K. Kwieciszewski)、P.79 (Chad Buchanan)、P.81 (Vladimir Korostyshevskiy)、P.82上圖(SF photo)、P.82中圖(pio3)、P.83上圖(Viacheslav Lopatin)、P.83下圖(Giuseppe Lancia)
The photo "Roman forum cropped" is licensed under GNU Free Documentation License, Version 1.2.：P.74-75

Chapter 4

shutterstock.com：P.84-85 (Yulia Gursoy)、P.88-89 (Matt Trommer)、P.91 (vvoe)、P.93 (Yulia Gursoy)、P.94(EvrenKalinbacak)、P.95(Faraways)、P.96上圖(Kiev.Victor)、P.96下圖(Bikeworldtravel)、P.97上圖(vvoe)、P.97下圖(TonyV3112)

Chapter 5

shutterstock.com：P.98-99(Franxyz)、P.102上圖(Claudio Giovanni Colombo)、P.102下圖(karnizz)、P.104-105(fritz16)、P.106(PerseoMedusa)、P.107上圖左(luca amedei)、P.107上圖右(josefkubes)、P.108(Ivan Smuk)、P.109左圖(luca amedei)、P.110上圖(AHPix)、P.111左圖(Pavel Kirichenko)、P.111右圖(Pavel Kirichenko)、P.112下圖(Dmitriy Yakovlev)、P.113上圖左(Mikhail Markovskiy)、P.113上圖右(CRM)、P.113下圖(Claudio Giovanni Colombo)
Wikipedia/ Pearson Scott Foresman：P.101左圖

Chapter 6

shutterstock.com：P.114-115(Christian Musat)、P.120-121(Kiev. Victor)、P.123(Christian Delbert)、P.124(ribeiroantonio)、P.125(Giancarlo Liguori)、P.126(ribeiroantonio)、P.128(ostill)、P.130-131(Vladimir Korostyshevskiy)、P.136左圖(Karol Kozlowski) 、P.136右圖(anshar)、P.137(wjarek)、P.138上圖(Renata Sedmakova)、P.138下圖(Tomas1111)、P.139上圖(JeniFoto)、P.139下圖(Mikhail Markovskiy)

Chapter 7

shutterstock.com：P.144-145(deepblue-photographer)、P.147(bellena)、P.148(Caminoel)、P.150(TongRo Images Inc)、P.151(cesc_assawin)、P.152-153(stocker1970)、P.156下圖(IFelix)、P.157上圖(Mi.Ti.)、P.157下圖(petratlu)、P.158圖1(Tupungato)、P.158圖2(Khirman Vladimir)、P.158圖3(s74)、P.159上圖(luigi nifosi)、P.159下圖(Luciano Mortula)

Chapter 8

shutterstock.com：P.160-161(Irina Korshunova)、P.164-165(Kiev. Victor)、P.166下圖右(Jose Ignacio Soto)、P.167(Vorobyeva)、P.168左圖(Jose Ignacio Soto)、P.168右圖(Pack-Shot)、P.169(Jose Ignacio Soto)、P.170(Suchan)、P.171(Jose Ignacio Soto)、P.172-173(Vladimir Sazonov)、P.174(MACHKAZU)、P.175(Iakov Filimonov)、P.177(nimblewit)、P.178圖1(Igor Plotnikov)、P.178圖2(Jorg Hackemann)、P.178圖3(Borisb17)、P.179上圖(Philip Lange)、P.179下圖(jbor)

Chapter 9

shutterstock.com：P.182(N.A.)、P.183上圖(irisphoto1)、P.184(Mustafa Dogan)、P.185上圖(Mustafa Dogan)、P.185下圖(Mesut Dogan)、P.186上圖左(Songquan Deng)、P.186上圖右(totophotos)、P.186下圖(Vladislav Gajic)、P.187左圖(FCG)、P.187右圖(Abdul Sami Haqqani)、P.188-189(Ritu Manoj Jethani)、P.190(Claudio Divizia)、P.191(Tutti Frutti)、P.192左圖(Tupungato)、P.192右圖(David Burrows)、P.193左圖(Oktava)、P.193右圖(nito)、P.194左圖(Zack Frank)、P.194右圖(Luciano Mortula)、P.195上圖(Jesse Kunerth)、P.195中左圖(Ken Wolter)、P.195中右圖(Mike Degteariov)、P.195下右圖(Lori Martin)、P.196上圖(Ellerslie)、P.196下圖(Andrey Bayda)、P.197(Miroslav Hlavko)、P.198-199(Luciano Mortula)、P.200(Alessandro Colle)、P.201(Luciano Mortula)、P.202左圖1(Vaclav Taus)、P.202左圖2(Neftali)、P.202左圖3(vector illustration)、P.202左圖4(Jiri Flogel)、P.202下圖(Paolo Omero)、P.204上圖(spirit of america)、P.204下圖左(vvoe)、P.204下圖右(Jorg Hackemann)、P.205(Doin Oakenhelm)

感謝阿拉伯埃及共和國駐中國大使館文化處提供部份埃及圖片之協助。

國家圖書館出版品預行編目(CIP)資料

一次讀懂西洋建築 / 羅慶鴻, 張倩儀著. -- 初版. --
臺北市 : 大塊文化, 2013.10
面；　公分. -- (catch ; 199)
ISBN 978-986-213-458-0(平裝)
1.建築藝術 2.歐洲

923.4　　102016751

LOCUS

LOCUS

LOCUS

LOCUS